渡邉義孝 作

高彩雯 譯

臺南
日式建築紀行

地靈與現代主義的幸福同居

「這段日子裡，愛臺的日本人，

像是被剪掉翅膀一樣，飛不出去，

只能在心中思念著臺灣的建築、食物和人，

我也是其中之一。」

————渡邉義孝

CONTENTS 目次

推薦序

府城
近代建築的
消逝與再生

凌宗魁（建築文資工作者）

　　比起絕大多數臺灣人更熟悉臺灣老屋的建築家渡邉義孝先生，再次將精采手稿集結成冊，爲當代臺灣留下珍貴見證，其中不只包含美麗的建築，在老屋中與人的偶然交會更值得珍視。臺南因深厚歷史底蘊產生場所的強大氣場，在臺灣的城市難出其右，像我這樣的「非臺南人」，即使造訪次數不少，長期以來總有一種難以親近融入其文化圈的隔閡（卻也理所當然折服於歲月淬鍊的美食），而渡邉先生所關注的建築文化，臺南更有獨樹一格的區域特色表現。

─────────臺南建築獨特的深度與氣魄

　　我在大學時初次帶著尋訪文化資產的眼睛造訪臺南，對於以湯德章紀念公園爲核心，周邊密集的近代建築感到非常驚豔。站在這個區域內的任一個路口，轉動身體望眼放去，即可見到眼花撩亂的建築風格與形式，呈現多層次景深的開展，圓環放射狀道路旁豐富視覺層次造成的場所經驗，和臺北舊城內官廳區方正規整的街廓截然不同。甚至同樣時代背景下，同一位設計者的作品，在臺南也會出現有別於其他城市的表現。

　　以同爲總督府技師森山松之助設計的臺北、臺中和臺南廳廳舍（1920年後都隨行政區改制更名爲州廳）爲例，臺北廳和臺中廳將大門設置面向十字路口，但只有臺南廳（現爲國立臺灣文學館）面向圓環，開展的兩翼由平面看起來成爲鈍角，立面則更爲壯闊，厚實基座和模仿義大利文藝復興建築，穿透樓層的柱式和拱圈交錯的細緻布局，也讓建築整體渾然雄厚的氣息更勝於其他兩座相似的作品；而若非因爲忠義路拓寬拆除西側騎樓

的勸業銀行，兩側粗壯的埃及式列柱，也絲毫不比臺北支店遜
色；因拓寬民生路拆除北側立面的臺南合同廳舍，在臺北也沒
有這樣規模與配置巧思的合署建築，或許三百多年的深厚城市
歷史與之前政權留下的豐厚遺產，對於都市規畫者和建築師在
落筆設計時，也會形成激發競爭心的推動力吧？

──────────令人惋惜的消逝建築

　　當然即便在以歷史文化為優勢特色合併升格為直轄市的古
都臺南，在臺灣整體追求房地產投機性發展，以及缺乏全盤考
量的都市計畫治理下，仍然在歷史長河中失去許多珍貴文化資
產，1994年的延平街拓寬與保存爭議釀成全臺關注的著名事
件，最後雖然仍為了街區商業發展等理由未能保存成功，但終
於2002年促成「安平港國家歷史風景區」的劃設，也並非毫無
獲得。

　　延續日本時代裝飾藝術風格，建於戰後見證友愛商圈舶來
品街起落的南都戲院，2001年消失於地表；曾由蔣渭水召開全
工聯會議的新松金樓，具有昭和年間流行的裝飾藝術風格外觀，
以及裝設電梯和避雷針等現代化設施，也於2005年遭到拆除；
見證日本時代為管理性傳染疾病，劃設特種行業區極盛繁榮的
新町真花園，2009年也未能留下；甚至原本位於臺南縣的下營
文貴醫院、善化戲院等累積地方共同記憶的經典建築，也在併
入臺南市升格為直轄市後，分別於2010年、2015年拆除。這幾
處形式與功能各異的珍貴文化資產，在各自消逝十多年後，原
本的場所並未被品質更好的新建築取代，而是作為停車場甚至

閒置空地至今，可見原本地主對於空間活化的想像相較貧乏，僅將土地視爲增加資產的工具，如果當初能提供產權人不同的活化想像，是否有可能兩全其美，既不侵損地主資產，又能留存見證府城面貌豐富的風華？

—————————重現王城氣度的文藝復興

所幸臺南不愧是具有王城氣度的場所，中央及地方政府各單位和民間，近年陸續修復具有保存價值的近代建築並進行妥善再利用，除了前述的臺南州廳和臺南合同廳舍，還有日本時代行政長官的住所：磚造的臺南縣知事官邸（現爲知事官邸生活館）、木造的臺南廳長官邸；偵測記錄氣象的臺南測候所、提供社交聚會展演活動的臺南公會堂、見證戰爭時代的愛國婦人會館、臺南衛戍病院（現爲成功大學力行校區）、彰顯統治權力與法治生活的臺南地方法院（現爲司法博物館）、治理地方及推行政策的前線機構臺南警察署（現爲臺南市美術館1館），位於合併前的原臺南縣，但也屬於日本時代臺南州轄區內的地方行政官廳新化街役場、公會堂和武德殿、園區面積廣大的民生設施臺南水道（現爲山上花園水道博物館），修復後也都廣受地方民眾與旅客好評。

正在進行修復，指日可待再現風華的近代建築，還包括和庶民生活息息相關的西市場、青果同業組合香蕉倉庫和魚市場倉庫、南來北往旅客必定經過的城市門面臺南車站、步兵第二聯隊營舍（現爲成功大學光復校區）、臺南高等女學校（現爲臺南女中）、陸軍偕行社等，在日本時代原爲私有產業的鶯料理和林百貨，戰後由公部門接收後，也歷經歲月淘洗傾頹後再重生的過程。

　　保存與活化意識逐漸深化成為地方主流社會共識，也讓更多私有產權業者願意投入心力與成本，找回所持有老屋原有的美麗面貌，如寶美樓、戎館、將軍漚汪逯園（現為方圓美術館）、廣陞樓、勸業協會（現為永福路孫宅），還有許多精緻華美的街屋，共同塑造值得深入探訪的獨特城市風格。除了地標性建物，單棟或群聚型官舍，如步兵聯隊官舍群（現為321巷藝術聚落）、第一司法新村（現為藍晒圖文創園區）、海軍航空隊宿舍（現為水交社）、農事試驗場宿舍群（現為府東創意森林園區）、尚待修復的臺南刑務所合宿等，也讓老建築魅力除了從點狀分布擴散，更能以面狀將歷史場域氛圍深入社區。

───────────存在每個人身邊的珍貴歷史場域

　　除了已有法定文化資產身分保護的古蹟、歷史建築和聚落，2008年由財團法人古都保存再生文教基金會，以環境整治為出發點，啟動「老屋欣力」計畫，針對累積常民生活痕跡與情感的老房子，進行活化輔導與價值認證，進而捲動臺灣其他城市的居民，逐漸重視生活周遭安靜存在於時光中見證時代風浪的老房子。其實具有文化意識的居民才是促使公私部門重視歷史場域的基石，是城市真正的財富珍寶，在渡邉先生的筆記中也可看到，記錄老屋時也總是同時記錄與他所遇到的「人」，只有人在建築中持續生活，場所和空間才會有永續的生命。感謝渡邉先生對臺灣長久累積深情又專業的觀察，雖然疫情暫時分隔區域間的順暢通行，但期待未來臺灣能有更多迷人老建築的復甦，展現超越時代的魅力歡迎來訪的貴賓。●

譯者序

以建築之心，
寫一本
想念臺灣的情書

高彩雯

與渡邊先生的相遇，是因為府城臺南。2016年，因緣際會參加了臺南市政府在大阪的行銷活動，聽到渡邊先生的演講。當天現場還有渡邊直美與一青妙、山崎兄妹等魅力滿點的大牌明星與作家，但渡邊先生的演講毫不遜色，完全表現了他對臺南建築的理解和情感，十分動人。

在那之前，他因為在臉書上公開分享臺灣建築手繪筆記，早已在愛好文化資產與建築的圈子頗受注意，但我發現他不只是位學有專精、能畫出建築特色的建築家，亦是真摯熱情，善於表達的講者。後來，向渡邊先生邀稿寫專欄，再後來，有幸能得他首肯，為他在臺灣出版首部著作《臺灣日式建築紀行》。我跟他學習「觀看的方法」，也就是如何以建築語言看懂我們身邊的建築，明白因南國的地理風土，臺灣的日式建築如何長出了與日本相異的特色，並努力記住建築細節的語彙與意義。

2019年《臺灣日式建築紀行》出版，渡邊先生受臺南市政府邀請，擔任臺南觀光顧問。雖是榮譽無給職，但他以一種「至情可以酬知己」的熱忱，多次自費搭機來臺，探訪大臺南各處的日式建築，留下詳盡的生動紀錄。

2020年初，渡邊先生與廣島縣尾道空屋計畫的豐田女士等夥伴們，在松翠園舉辦「尾道的臺灣小宇宙」市集，本已報名的我，因故未能參加。心想著日臺夥伴情誼日深，隔年小宇宙想必還會無礙運行，當時雖已聽說新型冠狀病毒的傳聞，卻不知疫情將瞬間襲捲世界。

日本與臺灣，於是在病毒分隔的新疆界下，成為互相想念

的星球。如同渡邊先生在自序中提及的日本愛臺族的失落感，許多喜愛日本的人們也只能撿拾回憶作為暖心的柴薪，抵抗冷硬而無能逃脫的現實世界。

多次來臺的渡邊先生（2019年就來了臺灣7次），畫下的建築筆記一定成為了他想念臺灣的憑藉，紀錄與記憶，想來給了他無限的安慰。我向他提議新書以臺南為主題，他二話不說同意了。

在手繪筆記裡，我們會發現他筆下的臺南跨越了10年的歷史深度。2011年到現在，他的筆記調性已有顯著不同，對臺灣的認識也越趨深刻，而且，這10年，不僅是臺灣，臺南也發生了劇烈變化。他曾看過林百貨被工程圍籬圍起來的模樣，也看過臺南美術館前身如同警察制帽的光景。但臺南，日漸煥發出南臺的生動氣韻，也只有臺南（人），可以大聲喊出「沒來過臺南，不算來過臺灣」的壯語。這兩年無法前來臺灣的渡邊先生，為了此書，畫了不少張全新的手繪筆記，那是從遠方投注的無數次回眸凝視，比起他在現場或旅程中的手繪筆記，新作品的細緻工筆中，他投注的心意不言可喻。有一次他告訴我，太太還笑他「新的筆記畫得太好看了」，確實，與現場快速畫出建築特色的速寫相比，加上了思念之情的細摹描繪，的確是太美了。

此書探討的第一個題目是，臺南建築的特性為何？一位日本建築師，以他的專業和畫筆扣問建築，持續對話，找出意義，這個無盡的尋索過程和答案，對生於斯長於斯的我們必定也有意義。或許很多讀者，在渡邊先生的旅程裡可以看到自己的生活、街道和回憶，如果讀者能跟著這本書一起到臺南散步，甚

至能感受「地靈」，在臺南紆曲的巷弄中，側耳傾聽古老的回音，
或許就是這本書最好的使用方法（之一）。

　　曾經聽唐鳳這麼說過：「日本時間比臺灣早了一個小時，臺灣
人一直都覺得日本是處在臺灣前方的國家。」許多臺灣人，習慣認
爲日本是比臺灣更快更好的國度。或許從殖民時代開始，「內地」
卽穩居於想像共同體中的階序高位。但在翻譯此書和上一本書的
時候，我卻因渡邉先生字裡行間的謙卑自省而大受震動。他不斷
提醒自己和其他日本觀光客，要更深入地認識臺灣，而非陷入自
我滿足式的殖民懷舊，甚至殷切表示，希望有朝一日日本的建築
再生能趕上臺灣。臺灣人對這樣熱情的「肯定」有點陌生，但這種
視線，也是一種提點：身在此處，不妨更有自信，更該正視自己
的文化景觀。

　　他也對臺灣的民主進程充滿敬意。臺灣的民主，是一條荊棘
之路，充滿了複雜的記憶和認同，不論回望或前行，都是衆聲喧
嘩。但渡邉先生從建築路徑開始，陪伴熱愛建築的臺灣朋友們，
不管在挫敗艱難之際持續守望，或在相隔兩地無法飛行時互相打
氣。收到他的新文章，發現他竟然用上了蘇貞昌院長的「卡臣」哏！
這位日本好友，確實是以無比眞摯的眼神看著臺灣的過去、現在
與未來。

　　生活的脈絡、多元的記憶載體、人的故事，渡邉先生貼近臺灣
的建築，在他的文章裡，能感覺到人與人的深刻牽繫。在本書作
者序中，在上一本書裡，他都一再提到「臺灣的日式建築Maps」，
那是在極短時間內衆多文資愛好者以視覺化形式連結起建築之愛
的珍貴地圖。雖然因顧慮「古蹟自焚」的風險而關閉了公開閱覽權

限，但他來臺時，總是以此爲嚮導，前往臺灣各地有名與無名的建築。

　　忝爲日式建築紀行系列(!)的編輯與翻譯，我也因爲《臺灣日式建築紀行》才稍稍了解臺灣的老建築，不過，除了建築，上述「熱愛建築的朋友們」的存在更讓人感動。因爲有愛，不忍傾敗，這樣眞實的情感，不僅是對建築，亦投注於土地與家國，也與「地方創生」的自造熱意直接連結。因爲上一本書出版後隨著渡邊先生在各地演講，得以認識了許多在地團隊（如鹿港囝仔），以凝視／展示地方美好的方式，結合有效的商業模式，讓人衷心期待他們的成功。當然，臺南的各方能量在南方續航，其「內力」的培養並非一朝一夕，既不斷活化出各式讓旅客驚豔不已的風景，也創造出讓臺南人得以回家生活的理由。

　　本書製作過程中，承蒙臺南相關人士無私的幫助，從中也領受到宇宙磁場的神祕力量。例如在出發探訪永福路孫宅前，很偶然地認識了政治大學傳播學院孫秀蕙老師的伴侶，輾轉牽線，孫老師的家人竟然慷慨提供了孫媽媽——也是臺灣文化資產保存界的前輩黃秋月建築師留下的珍貴孫宅測繪圖。從日治時期到今日，或者在接下來的歲月裡，孫宅的人與建築的故事，想必尙有精彩續集可以期待。同樣的，臺南其他的老宅，或者也在等待相關的因緣俱足。

　　最後想感謝王時思、陳信安、蘇碩斌三位老師，你們讓這本書更加豐富立體，也從不同的面向完整了這本書的主題。能企劃並參加、記錄這三場對談，對我來說是非常幸福的經驗。也祝福渡邊先生能早日來臺，持續與臺南、與臺南人進行深度對話。●

序

臺南建築——
臺灣歷史
與文化的原點

渡邉義孝

　　這本書，是一個愛上臺灣日式建築的日本建築師，集結了旅行筆記的第二本作品。這次，我書寫的對象是臺灣歷史與文化的原點，也就是臺南的建築。

　　建築中顯現出的設計和功能，因應結構與氣候風土所下的工夫，設計者的思想與殖民者的考量，投向日式建築的各式各樣的視線。臺南，是臺灣文化搖籃的土地，也是光輝民主閃耀的花園，這塊土地保留下的建築，實在讓人興趣無窮。

　　我初次前往臺南是在2011年，那時林百貨還在施工。

　　當時我連林百貨的歷史都不知道，會經過也只是單純偶然。現場被施工圍籬和鷹架包覆，外面的帆布上印了「店貨百シヤハ」的復古字體和照片，我停下了腳步，心想「這到底是什麼」。鷹架的深處，看得到的壁面還是髒的，不過現在想起來，這段時期應該正是臺灣全土對日式建築的關注高漲，人們的想法發生了巨大變化的轉捩點。

　　第二次到林百貨，是2016年4月。修復後重新開幕的隔年，即使平日也是人潮洶湧。那時，我發現外牆旁的攝影團隊，裡面有一位看起來像是模特兒的女性，手上拿著布包。那瞬間我強烈意識到，對臺灣年輕人來說，日式建築就是某種「又酷又時尚」的風景吧。那時候開始，臺灣全島陸續進行了日本時代各種設施廠房的修復再生，各個文創園區接連開放，興起了日式建築再生的黃金時代。我到臺灣18次的建築田調，就是在這種熾熱的潮流中展開的。

　　和上一本書《臺灣日式建築紀行》一樣，這本書，也是在眾多臺灣朋友的支持下才得以製作出版的，其中還包括許多「未曾謀面」的人們。如果不是擁有 2 萬 9,000 名會員的「台灣日式宿舍群 近來可好」臉書社團，我的建築旅行可能難以實現。

　　關於臺灣日式建築，官方的資訊，不論是書籍或是網路新聞，在這個時代，都很容易入手。不過，除了有名的建築，「尚未受到注意的無名建築」、「擔心會被拆除的陷入危機的遺構」、「只有當地人才知道的點」等等，這些不太知名的日式建築，就必須仰賴人們口耳相傳的情報。因此，我到臺灣旅行前，會在臉書上寫上「我下個月會去○○，請跟我分享應該看的建築資訊」。結果，幾分鐘內馬上有回應了。素未謀面的朋友們，有人會在文章底下留言，也有人直接傳私訊給我，接二連三傳來了大量的訊息。

　　2016 年開始，我在 Google Maps 上製作了「臺灣的日式建築 Maps」，開放編輯權限，讓大家都能自由標上建築的地點。結果，從臺灣各地，像是競爭般「標出了無數的點」。才半年左右，數量便超過了 1,500 處。其中有比誰都更了解街區情報的當地人，熟知鐵道相關知識、水力發電、水道設施的宅宅，也有人寫下了因當地居民運動而得以倡議保存的物件資訊。那裡面，也包括了在臺灣實際見面、現在也還持續交流的「真實朋友」。一到臺灣，我就被手機畫面上的 Google Maps 引導著，四處尋訪不知名的日式建築。

　　疫情劇烈地改變了我們的生活。徹底的檢疫、疫調和隔離，

以及公開資訊和人民的信任，臺灣以這些武器，在很早的時期就成功防堵了病毒的入侵。雖然防疫之戰尚未結束，不過很多日本人，都用羨慕的眼神看著臺灣既迅速又有效的戰鬥。

這段日子裡，愛臺的日本人，像是被剪掉翅膀一樣，飛不出去，只能在心中思念著臺灣的建築、食物和人，我也是其中之一。

2020年1月，我最後一次離開桃園機場，從那以後，已經過了兩年。在被剪掉翅膀的兩年裡，臺灣朋友的SNS發文和訊息，既充實了我的心，有時候又讓我深感焦慮。克服了大瘟疫的朋友們，幾乎每天傳來「那個建築物修復了」、「那棟建築決定保存了」。啊……那棟荒煙蔓草、髒汙至極的建築物，終於要重生了嗎？白蟻群聚的木造宿舍，竟然像是投胎轉世，變成這麼美的咖啡館了啊？想起從前的樣子，我在感受喜悅的同時，也被一股「現在好想馬上跑到現場親眼見證啊」的衝動所驅使著……

配合這次的新書製作，我有幸能與和臺南日式建築緣分匪淺的三位實現了難得的線上對談。我本來還以為，對臺灣，尤其對臺南的日式建築，曾經多次走訪的我，應該算是充分理解了臺南日式建築的魅力。然而，我的「理解」，並不能說非常充分，或許只流於表面？透過與三位的對談，我深切地感受到了──「建築是多義的記憶裝置」。我非常喜歡這句話，也常常引用。然而，對刻在日式建築上的臺灣人的記憶與感情，痛苦與驕傲，我還是相當無知吧。正如50年的日本時代，給人們帶來的記憶都不同，寄託在建築上的心情，也很多樣。

關於日本的觀光客，我還想在此多講一句，「愛臺族」日本人裡面，不少人愛臺的理由是「因為臺灣親日」或是「日本風情的建築好讓人懷念啊」，也有一些旅客很開心能「認識會說日語的老人家」。那些都是認識臺灣的「入口」，但我認為，重點是想要知道「更多」的態度。對臺灣這塊土地、臺灣人所經歷過的苦惱和奮鬥，我們的共感和理解遠遠不夠。對此，日式建築應該能成為最好的「教材」。這個想法，不是為了別的，正是作為個人的反省，想要銘刻在心中的自勉。

出版本書，是通往臺灣的無盡旅程的里程碑之一，期待親愛的臺灣朋友的批評和指教。●

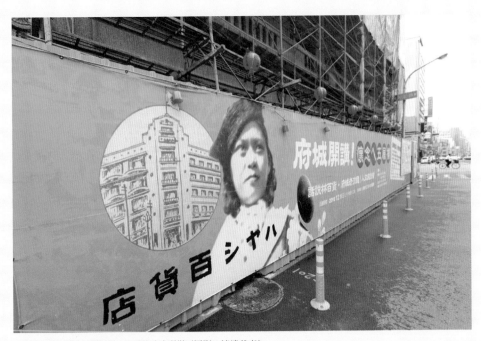

2011年，作者初次到臺南，林百貨尚在整修（攝影：渡邉義孝）

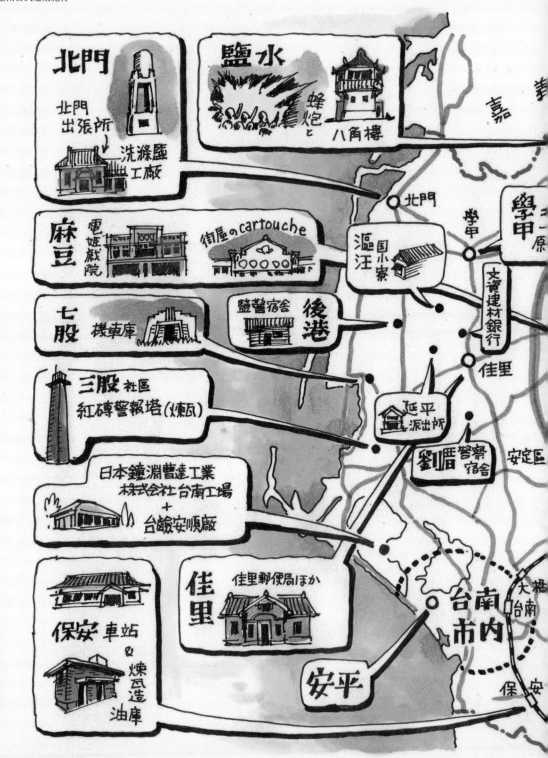

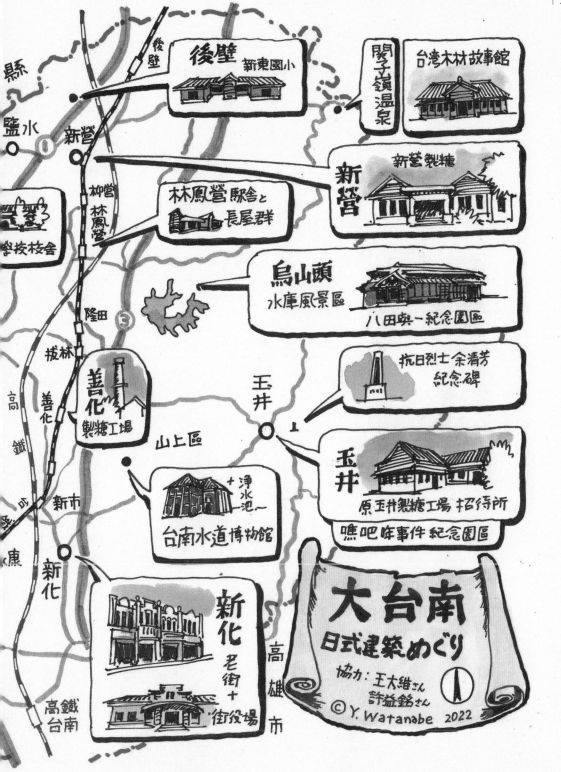

縣

鹽水

後壁

後壁 新東國小

關子嶺溫泉

台灣木材故事館

新營

新營製糖

柳營 林鳳營

林鳳營 駅舎と 長屋群

學校校舎

烏山頭 水庫風景區

八田與一 紀念園區

隆田

拔林

善化

善化 製糖工場

山上區

玉井

抗日烈士余清芳 紀念碑

高鐵 善化

新市

淨水池

台南水道博物館

玉井 原玉井製糖工場 招待所

噍吧哖事件 紀念園區

新市

新化

新化 老街 ＋ 街役場

高雄市

高鐵台南

大台南 日式建築めぐり

協力：王大維さん 許益銘さん

©Y. Watanabe 2022

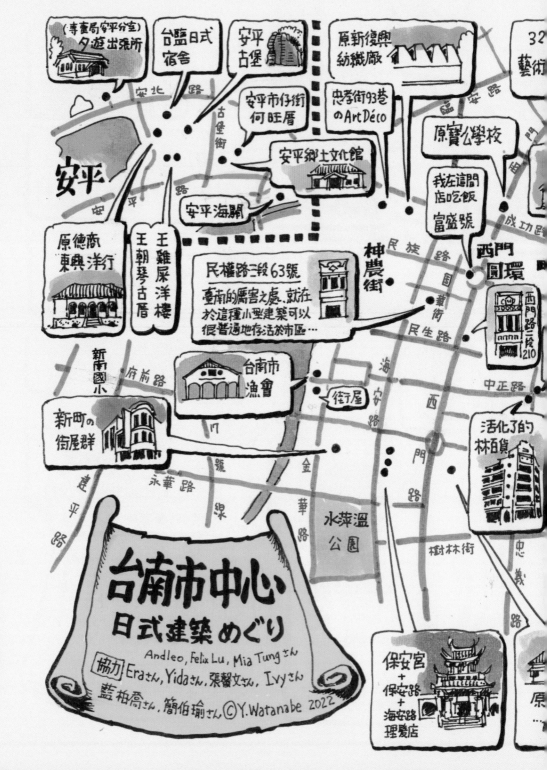

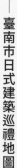

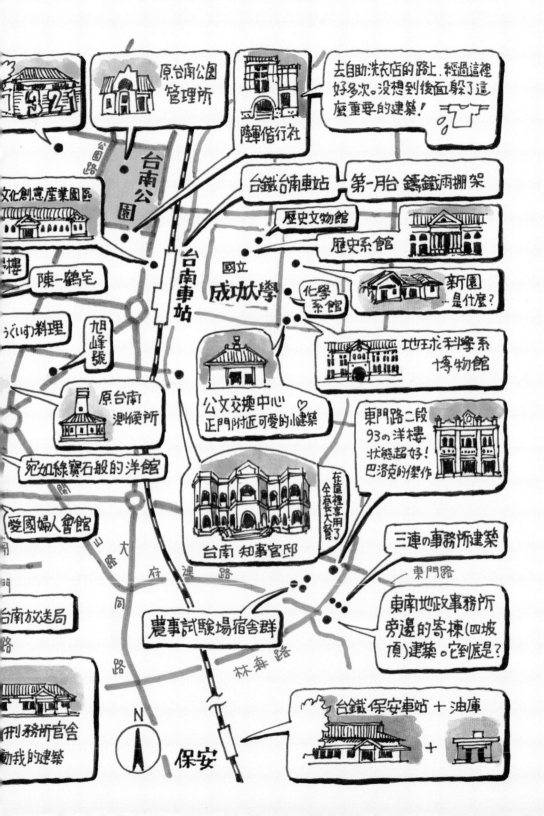

總論 1

地靈與現代主義的幸福同居——
臺南的都市與建築特色

地霊とモダニズムの幸福な同居　台南の都市と建築の特徴

【1】─────臺南，真是那麼特別的地方嗎？

2019年，臺南車站正在如火如荼地進行大規模修復工程。行經車站地下道時，燈箱廣告吸引了我的眼光。上面大大寫著「沒來過臺南，不算到過臺灣」。不是臺北、不是高雄、也不是基隆，觀光客必須先來臺南嗎？原來是這樣啊？

確實，臺南非常獨特。在臺灣的歷史中，臺南可說是黎明之地。像是臺南孔廟，1665年創建，被譽為全臺最古老的著名廟宇，留下了刻著漢文與流麗滿文的石碑。或是，國華街人擠人的景象，被選為2017年7月《Brutus》特集「在臺灣一定要做的101件事（台湾ですべき101のこと）」的封面，因此在臺灣引起了熱烈討論，網路炎上，到現在許多人依然記憶猶新。不過，對很多日本人而言，或許這樣雜亂的風景，就是「最臺的臺灣」。

我手邊有一本《詳說臺灣史　臺灣高中歷史教科書》（詳說台湾

の歷史 台湾高校歷史教科書），是日文翻譯，日本能買到。在「開
港前的政治與經濟」的項目中，有一張清朝康熙年間的行政區域
圖，臺灣被分成「臺南和臺南以外」。說得更清晰一點，當時的
區劃分成臺灣府所在的臺灣縣（不是臺南縣）以及諸羅縣和鳳山
縣三個縣。可知直到光緒年間設置臺北府以前，作爲「府城」，
臺灣的統治中心就位於臺南。因此這裡留下了強烈的清代氣氛
的街道，表現出臺南在臺灣之中也是十分「特別的場所」。

另一點，我想強調的臺南魅力在於，雖然是大城市，但是
步行範圍裡集中了很多名勝古蹟。如果不出城到安平之類的郊
外，市中心的名勝，只要有心，從車站都能走得到。對我這種
想彷徨於古都迷宮的旅人，是十分親切的城市。

【2】─────緣於古都的歷史積累，微血管般的街道小巷

雖然這是我的個人印象，不過，我覺得在臺灣很多城鎮散
步時，常會有「除了日式建築，大部分是戰後建築」的感覺。不
過，在臺南的小路街巷遊蕩時，經常遇到「除了日式建築，也會
看到清代的建築，其他是戰後建築」的風景。

在臺南我最喜愛的風景，就是如同微血管一般的小路窄巷。
在小巷裡，日式建築和更早時期的建築多元混居，滿溢著密集
的吸引力。那樣的吸引力，從小小的洋館和閩南式住宅以及寺
廟中散發出來。

　　初次到臺南，是在2011年的秋天，大概是老屋新生風潮剛開始的時候吧。

　　我先去了神農街。「神農」之名因爲當地藥王廟而來，那裡以其濃密的雕刻大柱和華美的斗拱迎接我。像是躍起般的屋頂、鮮艷的垂木顏色等看點之外，我更因爲建築配置的密度和跟鄰宅的接近而心驚。位於T字路的路沖處，門前住宅卻緊緊相連。

　　當地的居民，生活必然地沐浴在這種「磁場」裡。像是被時間之流所忘卻般的這段小路，聽說從前是水路。建築的一樓部分，多採木頭門框全面開放的形制，也許是從前由船上直接卸貨的遺風。

　　我去了正興街的「IORI」。在櫃檯素描時，店員和我搭訕。加上在場的女學生，我們聊起了日式建築的話題。很巧的，那位女學生竟然剛好參與了臺南市郊區某小學的日式建築活化的志工活動。我問了她詳情，5年後，我去了那間在後壁的學校。（參照《臺灣日式建築紀行》第78頁）

　　當時正興街活化的老屋還少，我看到了裸露紅磚的空屋和嚴重受損的南京雨淋板的街屋。不過，我覺得那反而讓我很眞實地感受到建築的時代。小巷深處的三合院「后拾參」安靜地留在那裡。佇足於紅瓦圍起的中庭院子裡，心情彷彿能上溯300年的時光。

　　蝸牛巷也是我很愛的地區。這也是小到嚇人的小巷子蜿蜒
蔓生的區域，但比起其他地方，稍微時髦了一點。南京雨淋板
的洋館，嵌了木製拉門的大樓、洗石子壁面上是新裝飾主義的
二樓街屋等不規則地排列著。散步時看鐵窗花和鐵門的裝飾也
很愉快。

　　2019年我走過新美街，發現使用牆面創作的藝術作品很有
新意。從前因爲米行的盤商集中在這裡，亦被稱爲米街，米街
一角，從2015年開幕的咖啡店開始，開了各式各樣的店家，爲
地方帶來了活力。

　　細路窄巷，是正如同生物細胞與細胞間的液體般的存在。
風、人、事物，常在其隙縫間游走，有時會停留，會在街角或
是突然出現的空隙間，刻下小小的回憶，然後堆疊成層。我們
旅人，被那若有似無的味道所逗引，情不自禁地走入了臺南的
小巷。

【3】─────市區改正開啟的近代都市計畫：7個圓環與都市軸 線的形成

　　另一方面，在臺南，日本時代實施了大規模的市區改正，
幹線道路和圓環等近代式都市計畫，造就了城鎮樣貌，這是很
典型的都市面向之一。

　　拿出地圖研究，應該會馬上了解臺南的「都市」意義。中心
街道由幾何學式的直線分成若干區域，由臺鐵臺南站放射狀地
延伸出街道，在大路的交叉點配置圓環。州廳等官方行政廳舍
則面向道路。形成了都市的「中軸」。

　　不過，「新」並未驅逐「舊」。因爲歷史積累極厚，隨處可見
的「舊」跡，可見於保留下的纏繞彎曲小巷弄中。

　　前面說「迷宮」，實際上這種計畫型的大馬路，分隔出了若
干塊狀區塊。對觀光客來說眞的是很慶幸。既可以享受小巷中
的彷徨趣味，很快地又能輕鬆地遇見像是忠義路或西門路那種
大路。所以，不會眞的遭遇到「眞的迷路了好痛苦」的窘境。順
道一提，我每次不小心走回大馬路的時候，心裡常會想「喔喔，
我還想繼續迷路下去」，於是又回頭踏入細窄的小巷裡。

　　日本時代的大型軍事營區，作爲都市設計，直接承襲下來
的例子，當屬成功大學的光復成功校區。出了臺南車站的東口，
幾乎占了眼前視野大半的區域，我也曾多次到那裡散步。

　　從前是日本陸軍臺灣步兵第二聯隊的基地，1911年建築的
聯隊本部，古典建築中多利克列柱的柱頭與羅馬式涼廊，依然
如昔，現在由成大禮賢樓供藝術研究所使用。其他如文物館、
文學系館、新園等，可看之處很多。

磚造的府城小東門（1788年建），移建後保留在光復校區的東邊。大圓拱和中脊兩端翹曲的中華式樓閣，還殘存在日式建築的山谷裡，那樣子，不得不說眞的「很臺南」。

【4】————都市景觀的立面，臺灣第一「美顏」

臺南日式建築的外觀特徵，要用一句話來表現頗爲困難，但我想舉出「多樣」和「獨特」這兩點。

臺北的中央官廳建築群格式儼然，威風八面，臺南的城鎮和臺北形成的極端對照，或許跟建築年代不同有關吧。確實不管在基礎建設或是官署等，首先都是由臺北開始進行整備。就說鐵道，從臺北到基隆區段的開通到縱貫線開通到高雄，花了15年以上的時間。那期間，建築思潮發生了改變，或許也影響了建築的面貌。

脫離了歷史主義建築的時代，接著登場的是初期現代建築時期，能夠看到這時期的建築，是臺灣南部建築的有趣之處。尤其，建築的一角做成圓弧狀的「弧形轉角建築」很多。也就是說，充滿了「現代主義與新裝飾主義」令人心動的感覺。

建築表面鋪磁磚的中級規模的建築，也可說是成熟時期的日式建築吧。例如原臺南放送局，面磚上複雜的光線反射，非常有趣。

臺南的代表性觀光景點，林百貨，全身鋪滿了溝面磚。

甚至堪稱為「異形」般的特殊形狀的建築，也突顯了城鎮的多樣性。臺南測候所和土地銀行就是很好的例子。這些特殊的建築物，存在於小小的街區裡，在步行範圍內接二連三地躍進眼簾，僅此就已經是十足「特別的事」了。

稍微離開市中心，我想了解臺南郊區的恬靜魅力。

創造臺南黎明期的歷史聖地安平，不僅是熱蘭遮城的遺址，在如毛細管般的小路中飄蕩的中華、西方、日本的混融文化裡，我也極願意沉醉其中。新營的街道和工場的建築群都在司馬遼太郎的《臺灣紀行》中堂堂登場過，這些產業遺產，接下來要進行正式的保護和活化再生，都很令人期待。很多日本人都知道鹽水是「蜂炮之城」，但希望大家也一定要去看看「中正路七姐妹」和橋南老街的正港閩南街屋。

臺南的都市與建築的魅力，我一開始說就會停不下來。我想，這裡是比臺灣其他地方更加複合而多層次的，讓我感受到「地靈」*的城鎮。雖然臺南是旅客們嚮往的觀光景點，但在街頭的各個角落，都能接觸到「人們的普通生活」。老人家們悠哉地端坐在古蹟前、買菜回家的小市民走過漂亮咖啡店。店頭擺滿各種菜色的便當店，排隊的人們快速地消失在細細的小巷深處。巷子的前端有一間連地圖上也沒記載的小小的廟，廟中供燈獻

果，從未間斷。畢竟，地靈不只是往昔逝去的人們創造的故事，更是從前和今日，在人們的生活中創造醞釀出來的吧。

洋溢著深沉能量的臺南，以及多次來到此處的外來政權。從他們手中製造出城市、港灣與都市計畫，還有數量龐大的日式建築。地靈與另一端的近代國家道路、建築以及空間，這兩造，能說真的成就了「幸福的婚姻」了嗎？還是說，是宗主國的踐躪呢？

日本觀光客讚嘆著「這裡還保留了好漂亮的日本建築！」時按下快門，同時，我走過他們的身旁，將這個沒有答案的問題，收進自己的內心，繼續往前走。●

* 地靈：
源於拉丁文 Genius (守護神) Loci (場所、土地)，意為地靈、土地神，意思是文化上、歷史上與社會脈絡中的土地故事與可能性。
18世紀後，在英國逐漸重視這個概念，把地靈與庭園設計、造形結合。後來建築史家也使用「地靈」的概念考察場所的意義。日本的建築史學者鈴木博之，在其名作《東京の地靈》中，將土地的故事和東京的建築與都市空間結合討論。

總論 2

作為建築保存活化先進地的臺南

保存再生先進地としての台南

【1】————臺南的政治風土與保存文化

不只是日本旅客，到臺南的多數遊客，都會被整修活化的
歷史建築所吸引。林百貨、臺灣文學館，重生的臺南車站，以
及神農街的時尚景點，因為它們的外觀和素材擁有時間累積的
強大魅力，年輕人也因此蜂擁而來。

這種「重視老建築的街區再造」態度，是臺南獨特的文化。
那是否也跟政治風土有關呢？在多次的訪查中，我越來越確定
這樣的想法。

熟悉臺灣的朋友說，「放眼世界，像臺灣一樣『首都保守，
地方城市卻有很強的自由主義』的國度很少」。從前居住於臺北
的外省人較多，偏向支持國民黨，相比之下，南部，尤其臺南
市「黨外人士」的活動歷史很長。民主運動勃興以後，從1997年
開始，張燦鍙、許添財、賴清德到黃偉哲，歷代市長都是民進
黨出身。

　　相較於將日式建築看作「敵性資產」，以否定眼光視之的國民黨，臺南卻擁有較獨立自主的政治風土，能用更中立的價值判斷評論日式建築，我從當地的人們身上，也感受到這種風氣。也就是說，臺南既是「臺灣的黎明之地」，同時擁有「將日式建築作為一種文明積累來看待的眼光」，這兩者的關係極為密切。

　　因此，在臺南，率先誕生了全臺首屈一指的建築保存條例，是2013年開始實施的《臺南市歷史街區振興自治條例》。即使是1971年的建築，也就是「弱冠40歲」的建築都可列入，承認其文化財的價值，並且能申請修理所需的補助金。這是臺南朝向「文化首都」邁進的意志表現，身為在日本從事歷史建築保存活化的建築師，這也是我極為羨慕而且想高度肯定的一點。在日本「興建50年以上」，並滿足某些必要條件的話，可登錄為國家的有形文化財，但原則上不會提供修理工程的費用。

【2】————臺南市建材銀行：保證了「活用與繼承」的新制度

　　2019年3月，在東京文化財研究所主辦的「臺灣近代化遺產活用的最前線」國際研討會上，我聽了南華大學陳正哲教授的演講。題目是「透過未指定為近代化遺產建築的保存活用所進行的都市再生」，他報告了「木都2.0」計畫，是在日本時代就開始的製材據點嘉義，進行新型的木造文化復興和用「以修代租」來達成空屋再生的行動。接著，他也提及臺南市「建材銀行」的實踐，

介紹了「將不得不拆除的建築部件，活用於新的都市再生」的制度，他強調他們的努力也包括了「培養能建造木造建築的職人」的重要使命。聽了他發表的內容，我非常感動，結束後到講臺旁，拜託他「務必讓我到建材銀行見學」。

兩個月後，我去了臺南市佳里區。

「臺南市建材銀行」，活用了日本時代留下的糖廠。老建築裡，還有為了老建築而存在的銀行，我的心情不禁激動了起來。

陳正哲教授，是這間銀行的中心人物。

所謂的建材銀行，制度是保管被拆解的建築部件，無償提供給想在別的地方使用的人。空間和中庭裡，密密地排列著建材，我被這景象震撼了。玻璃門或是紙門等建具＊(窗格門框等)、柱子或梁的木材、瓦片、磚頭、甚至連石頭或金屬都有。全部的材料都一一建檔、附上條碼，能夠馬上檢索所需尺寸的素材。

「我們把那些從拆除的房子裡運來的建材分類後保管。測量尺寸，登錄到資料庫，這是『入』的時候的重要工作。」這麼一來，想要的人可以馬上找到。但是，陳老師強調並非作為「部件」貯存而已。「建築也有歷史，也有故事。所以，使用修理後，用來活化時，我也希望能繼承原來的故事。」所以，「出」的時候審查很嚴格。使用舊材料的場所，以用在文化財的修理為原

則。若毫無脈絡，只是想要使用看來「很厲害的舊料」，那是不行的。建材銀行是要仔細解讀臺南歷史，建立通往未來的連結。

在日本，復古的咖啡館也很受歡迎。實際上，在市場上也流通著從拆除的民宅入手的舊料。有些人因為覺得「在新大樓裡放上這個黑色的梁木，看起來會很炫」之類的想法，所以出手買了舊的材料。我並不覺得那是壞事，不過，經過漫長時間來到此時此地的材料，其中歷歷的身世，後人不捨不忘，而是願意承接其中的故事，如同陳老師和臺南市的態度，他們並不會讓文化資產墮入轉瞬即逝的爆紅風尚，而表現出了臺南作為歷史都市的矜持自負。●

● 第1部

散文＋筆記篇──
臺南日式建築散步

エッセイ ＆ ノート編──台南日式建築散歩

●————————第一章

初遇臺南：漫步新化老街——新化老街

はじめての出会い　新化老街を歩く　新化老街

　　新化老街是代表臺南的重要景觀之一，但其實，老街兩側相對的並排街屋，西側和東側的「表情」完全不同。

　　到底是爲什麼呢？

　　我想，臺灣建築的魅力，就在老街散步，這麼說毫不過分。我第一次的臺南老街體驗就在新化，而我馬上愛上了臺南。

　　新化老街，一方面在裝飾上洋溢著豐富的表現，另一方面，又是很符合人性的規模（human scale），這正合我的喜好。建築是兩層樓，各店鋪的入口寬幅較狹窄，一下子就能走到隔壁店家。因爲這樣，店老闆的氣息和品味都很明確，容易比較。

　　大街的西邊呈現了百花繚亂的樣態。二樓窗戶全部是縱長方形的上下拉窗，紅磚或瓷磚將外壁做了分節，窗戶的頂端搭載了優雅的半圓拱或是堅固的楣石。三角和曲線的山牆交叉排列……西邊是這種巴洛克風。莨苕葉、新藝術運動風的植物藤蔓的浮雕，光是閒眺都極有趣味。沒有兩個一樣的東西。看到徽章飾中央的「黃」字，這裡是「黃家」的店吧。窗戶上面的半圓部分，龕楣正中央的束木，陰影相當漂亮……這是西側的印象。暫且將它取名為「熱鬧的西側」好了。

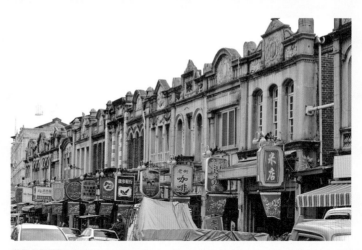

新化老街西側

　　但是，與此相對，東邊的樣子很不一樣。幾乎沒有裝飾，橫長方形的窗戶上是直線的水平簷，屋頂上有圓洞的女兒牆畫出了水平的天際線。這可以稱之為裝飾藝術風嗎？我想叫它「簡樸的東側」。為什麼會產生這種差異呢？

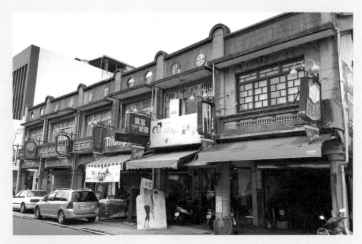

新化老街東側

　　臺灣各地殘存的老街風景，是日本統治時代在市區改正（統
一的都市計畫）下出現的景觀。很多城鎮整備出了主要道路和圓
環，直線型的街區也是這個時期出現的。

　　作為公共通道的一樓部分，加上還要承載二樓的拱廊，這
是有義務得建造的「亭仔腳」構造，或者說當時是被建議要蓋亭
仔腳的。一開始我深信，新化也是「市區改正下出現的街景」。
但事情並非如此單純。

　　其實新化西邊和東邊立面（建物的臉）的對比，是不同建築
年代的表現。

　　「熱鬧的西側」建於1920年（大正10年）～1926年（大正15
年）。另一面「簡樸的東側」是十幾年以後的設計。兩邊的成立

過程也不一樣。「熱鬧的西側」，是在1920年道路擴張後，林茂己老闆，使用西洋式的設計翻新了自己的店面。這件事一躍為當地的熱門話題，各個店面都爭相新建，喊著「我也要！我也要！」結果，就出現了這樣熱鬧的眾店喧嘩的景象。

這條道路，1937年（昭和12年）實施了第2次道路擴張，東邊商店群的整修也是在這個時候。總督府提供了整建費——2,000円的免利息融資作為資本，裝修了街道，以30年代流行的新裝飾風格為主。這邊的裝飾風格建築群，和林百貨那邊的舊「末廣町通」商店街（1931年市區改正時整建）的氣氛幾乎一模一樣。換句話說，新化老街是極其罕見的地方，在這裡，可以用對比的角度，而且是以建築群的方式來觀察「大正時代的饒舌」建築和「昭和初期的現代主義風」。

來看看這些擁有豐富表情的招牌吧。咖啡館、餐館的旁邊，並排了診所和鞋店。也就是說，這裡不單是為了觀光客而存在的，對地方居民的生活而言，這些都還是必要的場所。街道的活力，乃基於扎根當地的深度。

從新化老街略微袖珍卻具體而微的富足中，我感受到的一股強大魅力，也許就是因為以上的理由。●

10.2 (日)

和即將回國的東亞日式住宅研究會成員川窪氏、松實氏在無爭會館握手道別，一個人前往臺北車站。想起葉桑給了我悠遊卡。08:56。看到 4 分鐘後有車，急急忙忙在自動販賣機買了自由座的票衝過去。09:00 高鐵 625 號臺北發車，還好乘車率大概三成左右。1,305 元。稍稍小睡，10:44 分抵達臺南（高鐵）站。雨。離開了都市。沒帶地圖，招了計程車，目標是新化鎮。

- 內裝、螢幕都跟 700 系一樣

- 坐椅肩部的椅背握把也一樣

- 3 列的中央座位較寬

- 車輛中央設有緊急逃生口和破窗槌

（安全標準比日本更嚴格？）

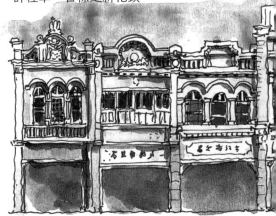

「店內投貨」　　健生堂藥局　　吉仁堂藥局

11:25 抵達新化鎮。因為看過迪化街，所以並沒有驚呆，即使是這樣，眼前樣式主義的連續立面，還是讓我不由地發出嘆息。這是光用日本

背面朝上　插入票口

掛著這種牌子，每一個牌子都是不一樣的畫！

單程票　限搭乘自由座車廂

台北 Taipei ➡ 台南 Tainan

自由座車廂10~12節

NT$1305 現金　　　成人
02-1-23-1-275-0042

2011/10/02發行 至 2011/10/02有效

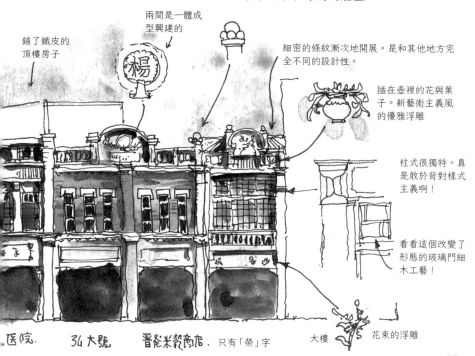

新化鎮 中正路

影響來解釋也不能理解的。我深切感受到臺灣商人深不可測的能量。

鋪了鐵皮的頂樓房子

兩間是一體成型興建的

楊

細密的條紋漸次地開展。是和其他地方完全不同的設計性。

插在壺裡的花與葉子。新藝術主義風的優雅浮雕

柱式很獨特。真是敢於背對樣式主義啊！

看看這個改變了形態的玻璃門細木工藝！

医院. 弘大號 晉能米穀商店 只有「榮」字 大樓 花束的浮雕

12:12 搭上計程車，從新化出發。12:28到達高鐵站（叫車跳錶 390NTD）。吃了拉麵，13:00 從沙崙車站發車，13:25到臺南。在（i）（旅遊問路站）拿著旅遊手冊的照片，一一地問了很多「有那種感覺」的建築，一開始告訴我「坐上觀光巴士，照順序周遊觀光景點」的阿姨，後來總算理解我感興趣的東西是什麼，

計程車運價證明(車代領收証)

日期 DAY：100 年 10 月 2 日

車資 CARFARE： 仟 佰 拾

車號： 056-XV

駕駛人： 王 俗仁

服務時間：AM07:00~PM24:0

服務專線：07-9630759

序號：167822

薈 麵 館		
1	牛丼	210
2	溫州餛飩拉麵	190
3	叉燒拉麵　□味增□豚骨□醬油	230
4	照燒雞腿飯	190
5	香酥排骨　□拉麵□飯	210
6	頂級菲力牛肉拉麵	290
7	星州肉骨茶　□拉麵□飯	230
8	紅燒牛肉拉麵　□牛腩□板肉	240
9	泰國酸辣海鮮拉麵	250
10	越南牛肉河粉	250
11	清燉澳洲山羊拉麵	270
12	咖哩軟殼蟹河粉(乾)	280
13	什錦菇拉麵(素)	190
14	紅燒牛腩燴飯	240

告訴我說「這裡也有老建築喔」。我馬上到孔廟那區。文學館的新舊對比，還有建築作為展示設施的活用，也讓人興味盎然。「臺灣文學精彩一百」展，使用 QRcode 的展示等充滿實驗性的方式，非常有趣。逛了一圈，在度小月吃了麵。到 神農街 。雨中，在還沒過度商業化的再生街屋群附近散步。能進去參觀的店家和房子還不多，不過是很舒服的空間。感謝推薦我來這裡的玲玲。我看著自己的備忘筆記，在油漆店問了路（竟然用 Google 地圖幫我找路）。前往 正興街 76 對面 IORI 。喝著伯爵茶，跟坐隔壁的方先生搭話。也和他的朋友蘇小姐說起話來，她在後壁的新東國小和後壁國小參加日式住宅再生工作坊

雲霞燦爛樂長春
福田遍種吉祥花
心地靜開仁壽境

台南科技大助理.
蘇珮華 小姐

德商東興洋行 駐唱歌手
方弘凱

像道具板一樣的海報也太大了

國民黨臺南市大樓

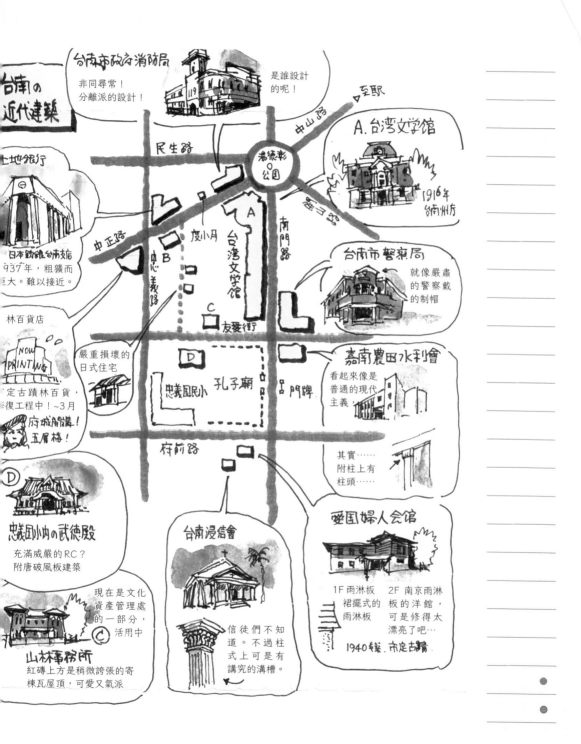

───────── 第二章

活在現代的
「日本都市計畫」面貌──
林百貨與中正路

現代に生きる日本の都市計画の姿を見る　林百貨と中正路

───────────────────────

　　經「修復再生的懷舊百貨公司」林百貨，在到臺南旅行的日本人之中，非常有人氣。但其實大家不知道，「它」還有好幾位「弟弟們」。

　　日本時代，1932年（昭和7年），「林（hayasi）百貨」完工，是高檔時尚的百貨公司。聳立在角地的摩登外觀，地上5層樓，還設有電梯，一開業就連日大熱門。戰後被國民政府接收，由中國大陸來的軍隊和行政機關使用。之後未經修理，荒廢到形同廢墟。

　　1990年代，民主運動向前推進時，臺南市政府重新肯定林百貨「乃是集結了當時的技術與美感，有價值的建築」。於是指定爲古蹟，決定活化再生。復活的林百貨，在2014年，用了跟從前一樣的名字「林百貨」，再度開幕。

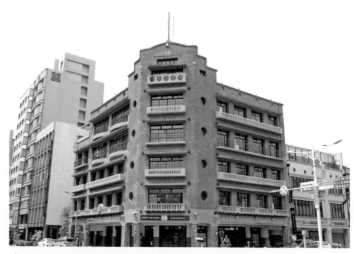

林百貨（攝影：渡邊義孝）

　　到這裡為止的事，喜歡臺灣的人們大部分都已經知道了。但是，我就想問，「那你們看過旁邊還留下來的『弟弟們』嗎？」

　　林百貨的建設，不只是單一的建築工程。

　　當時被稱為「銀座通」的大馬路（現在的中正路），和林百貨幾乎同時，整理了連棟型的住商合一建築。設計和林百貨極其相似，「強調水平線和多用曲線」、「用圓窗製造重點」，加入了裝飾風格的現代建築。一樣的，步道的部分，也設有防止臺灣強烈日照和驟雨的亭仔腳。在我想來，那看來就是和林百貨這個「大哥」同一系列誕生出的「弟弟們」的模樣。

　　說到「日式建築」，很多人馬上會連想起臺北的舊總督府（現在的總統府）或臺灣博物館等，以希臘羅馬元素為基礎的厚重樣

式主義，但在大正到昭和時期，興起了表現出「爽利」、「幾何學主題」的新建築。林百貨及其周邊，是剛好能飽覽過渡期的建築設計的場所。

根據栢木まどか的面向銀座通之舊末廣町的店鋪住宅調查，末廣町這邊的店鋪住宅有其雙面性。

一方面是由日本人設計的先進水泥建築，和臺灣總督府——也就是為政者制定的市區改正之都市計畫連結。同時，另一面則是，臺灣街屋標準的正面寬幅寸法是18尺（丈八店面），雖然有這樣的建築標準，不過柱子之間的寸法又會出現複雜的錯亂狀況（日本一般是用對齊基準線格的方法），併用了加上半圓形亭仔腳柱的立面和併用木造的住宅部分，這種多元性裡，可以看到濃厚的「臺式特徵」。

宛如日本和臺灣都市計畫和民俗建築的一個接點，如果以這個思考方法，也許可以理解這對「兄弟」的意義。

林百貨被修復活化了。另一方面，「弟弟們」則過著各式各樣的「人生」，很多被拆除了，也有被大型看板覆蓋住的。但是也有幾個，保持著90年前當時的壯麗外觀。

我跟日本的朋友說，「下次可以再度前往臺南的時候，請務必要好好感受『林百貨兄弟們的英姿』」。日本時代至今，城市風景已發生了巨大的改變，但依然可以看到許多「當時的容顏」。●

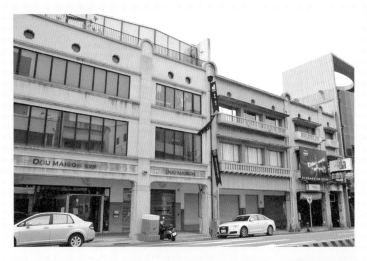

上│臺南市中西區中正路街屋（攝影：渡邉義孝）
中│臺南市中西區中正路122號，原五福商店（攝影：渡邉義孝）
下│臺南市中西區中正路街屋（攝影：渡邉義孝）

3.30 (土)

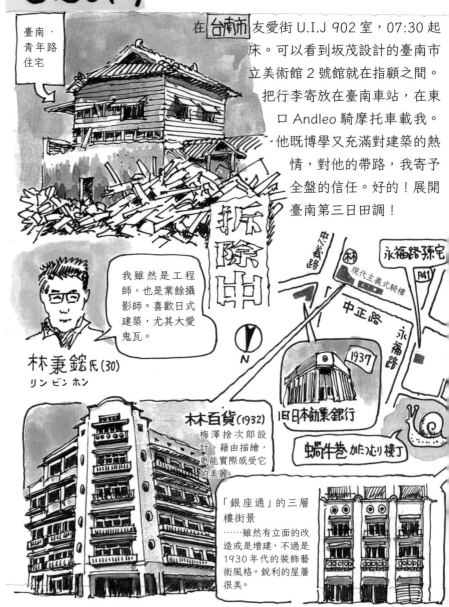

臺南・
青年路
住宅

在 台南市 友愛街 U.I.J 902 室，07:30 起床。可以看到坂茂設計的臺南市立美術館 2 號館就在指顧之間。把行李寄放在臺南車站，在東口 Andleo 騎摩托車載我。他既博學又充滿對建築的熱情，對他的帶路，我寄予全盤的信任。好的！展開臺南第三日田調！

拆除中

我雖然是工程師，也是業餘攝影師。喜歡日式建築，尤其大愛鬼瓦。

林秉鋐氏 (30)
リン ビン ホン

現代主義式騎樓

永福路孫宅
P41

中正路

中義路

永福路

1937

旧日本勸業銀行

蝸牛巷 かたつむり樓丁

林百貨 (1932)
…梅澤捨次郎設計。藉由描繪，更能實際感受它的美麗

「銀座通」的三層樓街景
……雖然有立面的改造或是增建，不過是 1930 年代的裝飾藝術風格。銳利的屋簷很美。

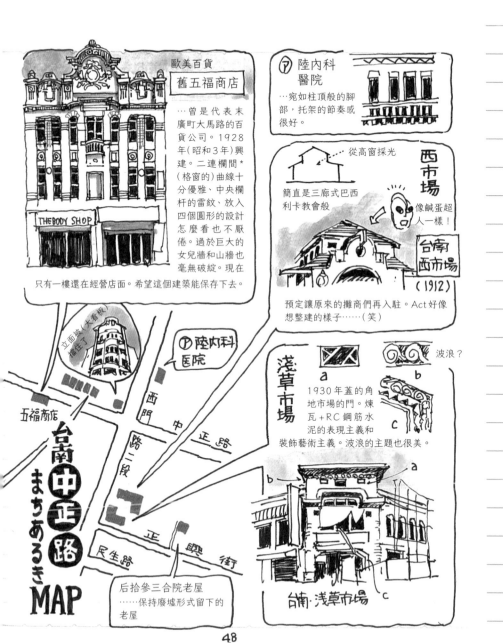

歐美百貨

舊五福商店

…曾是代表末廣町大馬路的百貨公司。1928年（昭和3年）興建。二連欄間*（格窗的）曲線十分優雅、中央欄杆的雷紋、放入四個圓形的設計怎麼看也不厭倦。過於巨大的女兒牆和山牆也毫無破綻。現在只有一樓還在經營店面。希望這個建築能保存下去。

THE BODY SHOP

立面板（大看板）擋住了

⑦ 陸內科醫院

…宛如柱頂般的腳部，托架的節奏感很好。

從高窗採光

西市場

簡直是三廊式巴西利卡教會般

像鹹蛋超人一樣！

台南西市場
（1912）

預定讓原來的攤商們再入駐。Act好像想整建的樣子……（笑）

淺草市場

波浪？

a b

c

1930年蓋的角地市場的門。煉瓦＋RC 鋼筋水泥的表現主義和裝飾藝術主義。波浪的主題也很美。

a

b

c

台南·淺草市場

⑦ 陸內科医院

西門路二段

正路

五福商店

台南中正路まちあるきMAP

民生路

正興街

后拾參三合院老屋……保持廢墟形式留下的老屋

48

后拾參
三合院

正興街

模參小

e 磚e

f 馬背

穿斗式d

虹梁

垂直短柱（束）

橫木（貫）

斗栱

柴房燒呼呼
荒蛋茶葉蛋

h

模參小裡面鋪的地磚是清代的嗎？

a 付窗格的上下推窗

b 推拉格窗短柱

c 門嵌　木門

g 門框石是大陸產的花崗岩（l=4.3m）

柱子之間的幕板、清代是以黑色為主流，到了日本時期才比較多顏色

三合院（閩南式）馬背磚葺的廢屋，就依原樣作為活動空間保存了下來。有趣的是，很多地方都填進了日本時期的洋風設計。

福榮小吃店
Furong Repasts での晝食

辣油

餛飩意麵（乾）　NTD80

潘逸辰さん
我以前學室內設計

2018年11月在高雄前金見過面！

我學的是歐洲文化和觀光學。

林子雯さん

十分有趣。這裡位於正興街的後巷，陸續來了很多年輕人。

49

從民權路鑽進迷宮般的小巷，深處靜靜地佇立著一棟 圓窗的洋樓 。小小的細節像是細浪般進入我的眼睛。手扶的高欄、不同格子的玻璃門、大和張的建具＊(門窗格柵等)的中段、洗石子壁面等，奏出了各自的音樂。它的「臉」只朝向北側的小路，紅色法國瓦的半切妻屋頂是極富個性的相貌。破風板尾端的處理十分端正，和木條灰泥牆上砂漿壁面的「額頭」的對比也很有趣。對著這豔麗的外觀，我的想像延伸了起來。

（木造2階建て，和小屋）
民權路二段 64巷3號の
丸窗の洋樓

這裡以前也是住宅

再往左邊進去，看到了紅磚牆和南京雨淋板的 L 形之家。這裡就像是一間告訴人們「臺灣的日式住宅是什麼」的迷你博物館。這個建築可以完美回答像是什麼叫做「混合構造」、什麼叫「和風雙推拉門」、什麼叫「推拉格窗」、「編竹夾泥牆要怎麼做」……忠義路附近，「哈木屋」、「台樹芳子」、「戔 Hostel」、「伍家」等，開了很多極富個性的民宿。

民權路 64巷13號の L型の家

guesthouse 伍家 WU Living / Space Art.

法國瓦
拱型鎧戶
裝飾藝術風托架
⑦ 塔屋(3F)
德國壁 *（砂漿噴塗壁）
雷紋
台南赤崁東街 陳一鶴邸 1931年竣
柱式
45°面
陳一鶴医師
1920年生
我熱愛美術、音樂和文學

成為讓人非常興奮的角落。15:15分抵達赤崁樓附近的陳一鶴宅。首先背面（東側）很有趣。右手的矩形的塔屋和切妻斜屋頂的對比很獨特，凹部的門也是，若稱其為後門會令人猶豫，充滿設計感。被選定為「臺南市歷史景築十景」之一。老屋顏的FB上寫著「大地色系的洗石子外牆刻著簡潔的細紋，搭配潔白的木造門窗，更顯典雅大方」。稍稍荒廢的庭院擋住了視野，看不清房子，隔壁的「魔法烘焙DIY」讓我們上去畫素描。

從複雜的建築和外牆的凹凸裡，可以看到設計者的玩心。
▶從海安路的大路往西50m左右往下走，那附近可以看到蘇家洋樓。主屋是兩層樓的寄

Ⓐ 台南海安路蘇家洋樓
2F陽臺上的拱
Ⓑ
陽臺扶手

51

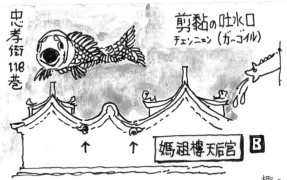

剪黏の吐水口
チェンニェン（ガーゴイル）

忠孝街118巷

媽祖樓天后宮 **B**

棟，南側做成一排細細扶手的陽臺。上面的拱悠緩地往橫向延伸，分離派風的裝飾裝點了立面。另一方面，後方的軀幹就露出了紅磚的原貌，兩者的對比也很有趣。也老實沿襲了上下拉窗＋旋轉格窗的準則。▶從小巷往西北走，遇到了忠孝街116巷，小巧的，然而像是珊瑚一樣發光的洋樓。波浪圖案、旋轉格窗的的中央短木的雕刻之美，讓我看到久久無法離去。▶王大維先生完全知道我感動的「點」。總帶我去看那些會觸動我心弦的建築。這個裝飾藝術風的街屋也正是如此。

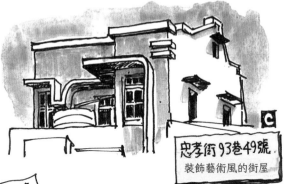

忠孝街93巷49號
裝飾藝術風的街屋 **C**

市定古蹟

D ▶

台南西門路
原廣陞樓

溝面磚

洗石子

從前位於「明治町」的酒家，1920年代後期建築，2003年指定為古蹟。是「從樣式主義到現代建築的過渡期」，使用了13溝面磚。市松模樣的磁磚，在臺灣很少見。樓上有加蓋。

52

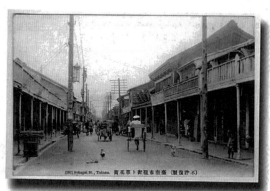

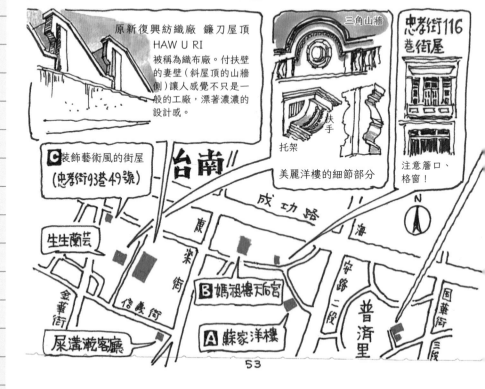

日治時期四條街之草花街(今民權路)

曲線形的薄薄雨庇在雜亂看板所掩蓋的街景中大放異彩。18:00 王大維和潘小姐送我到 臺南車站 ，和兩人道別。到寄物處領了行李。租機車陪我們一起的潘小姐，不輸給王先

原新復興紡織廠　鐮刀屋頂
HAW U RI
被稱為織布廠。付扶壁的妻壁(斜屋頂的山牆側)讓人感覺不只是一般的工廠，漂著濃濃的設計感。

三角山牆

忠孝街116
巷街屋

扶手

托架

C 裝飾藝術風的街屋
(忠孝街93巷49號)

美麗洋樓的細節部分

注意籤口、
格窗！

台南

成功路

N

生生蘭芸

B 媽祖樓天后宮

金華街

信義街

屎溝漧客廳

A 蘇家洋樓

普済里

53

生，既知性又充滿好奇心。因為時間太趕，坐計程車到高鐵臺南站。18:48 發 ⟶ 20:24 到 板橋 。在美麗殿城市商旅，一邊回想大家的樣子，打包收到的禮物。

普濟里的雨淋板之家……
死巷的小路前方，立著切妻和半切妻建築的「兄弟」。所謂城鎮散步的幸福，就是和這種凝結的「美的磁場」的相遇。

花生特醬

蜂蜜蛋糕

收到的禮物

洋芋片

鹽味

成功羊羊所

味噌煎餅

雞蛋煎餅

帆布包

台南的竹鋼筆

新北板橋
府中的飯店

Wolke land

▲臺南市政府送的禮物

西門路三段の街屋の
窗格子的節奏美感

成功路
西門路三段
D 原廣階樓

MERRY DAY HOTEL

美麗殿城市商旅
MERRY DAY HOTEL

54

不論是以臺南都市景觀的面向，
或是認識對市計畫原型的面向，
當然，也是為了要了解最重要的
日式建築，我們首先不得不
站在 湯德章紀念公園（民生
綠園·原臺南大正公園）
的前面。那也是傷害臺灣
人最深的 228 事件的
現場之一，因此成為了
民主的原點。

臺南市街裡 7 個圓環

騎樓

吳園

原台南測候所 ②

鶯料理 ①

原台南合同厅舍（1938）

合成帆布行（戰後）

湯德章紀念公園

中央写真館（現一家照相館）③

士地銀行 ⑦

國立台灣文學館（旧台南州厅）⑤

旧台南警察署 ④

旧台南州会

林百貨

綠の洋館

山林事務所（葉石濤紀念館）⑥

原台南武德殿

1912 年天野久吉創業，從大眾食堂變身為高級社交場所的 ① 鶯料理
（鶯嶺食肆），在磚瓦的壁柱（？）

鶯料理

雖是小跨度依然用了桁架結構

設有違棚的床脇位於窗邊

英式砌法

雨淋板最下段有裙狀展開！

之一，林久三開設的寫真館，像是
守護公園般並排的街屋之一。左邊
是現代主義式，右棟有橢圓裝飾框
和徽章飾

原·中央写真館 ③ 現··家照相館

完工當時的立面

這個圓環（roundabout）
是臺南都市景觀重要的元
素，紅椅頭觀光俱樂部的網
站裡寫到，圓環是 1900 年
視察巴黎街區的長野純藏
（臺南市區計畫委員會）提
出的想法。雖然「臺南市區
改正計畫」公布於 1911
年，然而臺南歷史悠久，複
雜的巷弄極多，將那些小巷
原封不動地納入改正計畫，
也成就了迷宮都市的魅力。

⊅ 上放了上有寄棟的平房
的特殊構造。因為颱風
受災，2013 年修復完
成，公開。2018 年
由名店阿霞飯店接手經
營，鷲嶺食肆（和 14
同音）包括新裝潢的
正面棟，重新開幕。

────────第三章

認識古堡之城
堆積的歷史──
安平、保安路、臺南公園

古堡のまちの積層する歴史を知る　安平、保安路、台南公園

　　臺南的安平古堡很早就已開港，整個日本時代，此處是生產、交易、物流以及人與族群的交流據點。人們在此出生、成長，在生活中遍嘗了歡喜與悲傷。那樣的生活史，從建築和街道中也可以窺見。

　　從臺南車站坐公車，大概30分鐘就會到港町。有一說是，1624年荷蘭統治時，因為原住民稱呼這個地區為「臺窩灣」，於是衍生出「大員」一名。這裡有好幾個「臺灣第一」，像是17世紀初的熱蘭遮城、老街（商店街）、貿易港口等，正是此處被稱為臺灣文化之根的原因。

　　2011年，我初次探訪時，剛好安平因都市風貌維持計畫，正在進行民居整建工程。由臺南市政府在2年期間，分5期實施

安平街景（攝影：渡邉義孝）

的計畫，將許多本來包覆了鐵皮或簡單金屬板的傳統民居，完美修復到改頭換面。崩壞的磚牆復原了，二層樓的街屋和近代洋房，也重新恢復昔往的光輝。當地貼的像壁報一樣的看板，為遊人解說了「雙伸手型」與「單伸手型」的民宅構造差異。

2019年底，第三次的安平。這回放棄了「觀光」，決定來個徹底的建築之旅，於是打開了筆記。

我再度感覺到，安平和臺南其他街區的氣氛完全不同。通風極良好，幾乎沒有高聳的建築、天空遼闊又高遠。還有，道路狹窄。彎曲的小巷裡，毫無預告般會出現老牆或古井，稍舊的看板會親切地告訴旅客其來歷。

走進榕樹樹蔭的時候，眼睛裡鑽進了上次看漏的設計細節。

我們常說「窗戶是建築之眼」。「眼睛」有三角、斜向、八字等，窗格子也表現出各種特性，我坐了下來，拚命想在筆記上畫下它們的樣子。公共建築或官廳建築也很好，不過這個街區的精彩之處，我認為是個人宅邸。

像是仔街何旺厝，臺灣無人不知的永豐餘企業（1924年創業的肥料公司，後來開設塑膠、紡織公司、紙公司）創始者的老家，是大正時代建築的洋館。被兩邊的人家夾在中間，外觀看來稍嫌侷促，不過窗戶真的很有趣。請看筆記的圖。

其實這棟老宅，在面臨拆除危機時，也是市民出聲抗議要求保留，於是在1999年被指定為文化資產。那些「有心人」的存在，可以說是安平小鎮的無價之寶。

另外，改裝小學校長故居的「安平鄉土館」、從事安平主要產業的製鹽業，發了大財的王氏豪邸「王雞屎洋樓」、管理鹽務的總督府專賣局臺南支局「夕遊出張所」也很有魅力。不只是「喀擦」地按下快門拍照，也希望大家能領會像是滿溢般的細緻美感……我是很想這麼建議，不過如此一來，安平巡禮太「危險」了，光是一天可真的無法結束。

小小的街區裡，洋溢著這樣「糟糕的awesome」魅力。●

王雞屎洋樓（攝影：渡邉義孝）

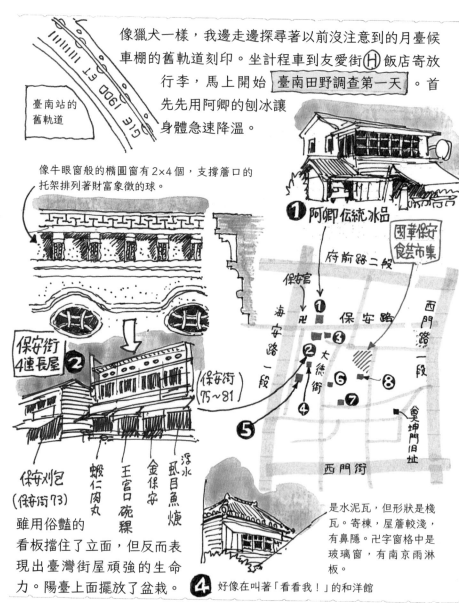

像獵犬一樣，我邊走邊探尋著以前沒注意到的月臺候車棚的舊軌道刻印。坐計程車到友愛街⑭飯店寄放行李，馬上開始 臺南田野調查第一天 。首先先用阿卿的刨冰讓身體急速降溫。

GIE 1900 FT 川川

臺南站的舊軌道

像牛眼窗般的橢圓窗有 2×4 個，支撐簷口的托架排列著財富象徵的球。

① 阿卿伝統冰品

國華保安食芸市集

府前路二段

保安宮 卍

海安路一段

保安街 4連長屋 ②

保安路

西門路一段

保安街 75～81

大德街

食坤門旧址

西門街

保安刈包（保安街73）

蝦仁肉丸

王宮碗粿

金保安

虱目魚焿

浮水

雖用俗豔的看板擋住了立面，但反而表現出臺灣街屋頑強的生命力。陽臺上面擺放了盆栽。

是水泥瓦，但形狀是棧瓦。寄棟，屋簷較淺，有鼻隱。卍字窗格中是玻璃窗，有南京雨淋板。

④ 好像在叫著「看看我！」的和洋館

31

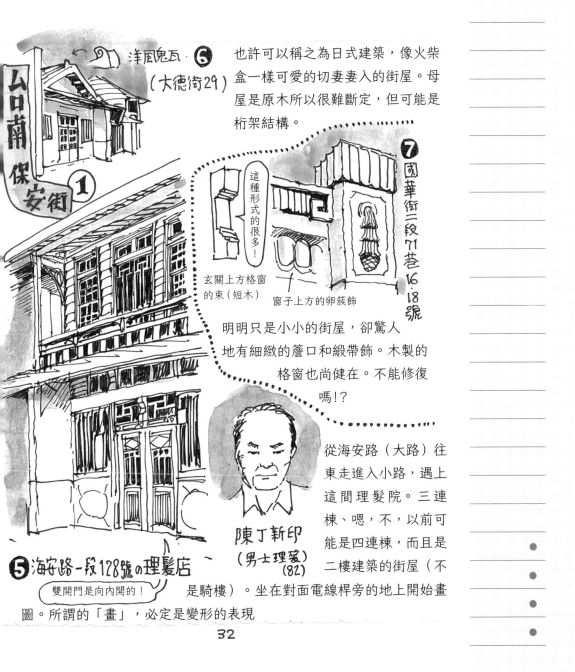

洋風鬼瓦・❻
（大德街29）

山口南保安街❶

也許可以稱之為日式建築，像火柴盒一樣可愛的切妻妻入的街屋。母屋是原木所以很難斷定，但可能是桁架結構。

這種形式的很多！

玄關上方格窗的束（短木）

窗子上方的卵簇飾

國華街二段71巷16·18號 ❼

明明只是小小的街屋，卻驚人地有細緻的簷口和緞帶飾。木製的格窗也尚健在。不能修復嗎！？

陳丁新印
（男士理髮）
（82）

❺海安路一段128號の理髮店

雙開門是向內開的！

從海安路（大路）往東走進入小路，遇上這間理髮院。三連棟、嗯，不，以前可能是四連棟，而且是二樓建築的街屋（不是騎樓）。坐在對面電線桿旁的地上開始畫圖。所謂的「畫」，必定是變形的表現

32

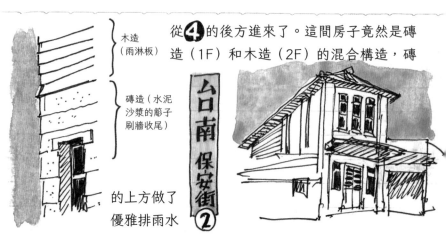

木造
（雨淋板）

磚造（水泥
沙漿的籩子
刷牆收尾）

台口南
保安街
②

從❹的後方進來了。這間房子竟然是磚造（1F）和木造（2F）的混合構造，磚

的上方做了優雅排雨水設備的籩子刷牆收尾。那樣佇足的身形讓人想起貴婦人的姿態。我凝神細看，駐足良久。

❽國華街2段81巷5號的洋樓是寄棟妻入，看起來像是格窗和上下拉窗的正統派，實際上紅磚只在前面的兩米。食藝市集前。

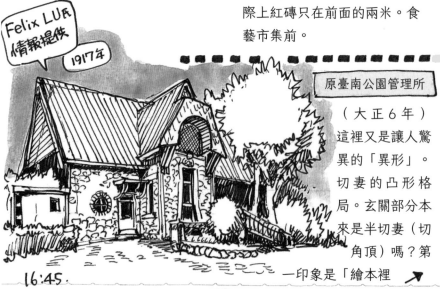

Felix LU氏
情報提供

1917年

原臺南公園管理所

（大正6年）這裡又是讓人驚異的「異形」。切妻的凸形格局。玄關部分本來是半切妻（切角頂）嗎？第一印象是「繪本裡

16:45.

33

◇ **接P32** 但這家店裡，散發著一股無法容許變形的細節之力。後面的食堂（？）的肉味和太強的日照雖然有點討厭，可是我不服輸地拚命畫著。結果男老闆從裡面走來出來跟我打招呼。陳丁新印氏（82 歲），在佳里出生，8 歲時迎接臺灣光復，16 歲上臺南學理髮，以前在友愛街有一間店，22 年前搬到保安街這邊。和陳桑的溝通極為困難。用筆談幾乎沒辦法溝通。但是他突然從錢包裡拿出泛黃的舊照片給我看。20 幾歲的俊美青年，澄明的瞳孔看著我。

年輕時的陳丁新印氏

是喜鵲嗎？

人孔蓋

「的洋館」。魚鱗般鋪設瓦片的薄板茸法（不知道原來是怎麼樣的呢⋯⋯？）軀體是像珊瑚一樣的石頭砌體加上 RC 的門楣。圓窗是用楔形磚很仔細地做出來的。看不到基座或緣石，像是從大地直接「長出來」的地方，是其「異形」之處。像鳥居一樣的窗框，舟肘木般的斗拱、雙柱下方變寬的地方，也很有異國情趣。珊瑚石標記為「硓𥑮石」。這裡的特殊，在日式建築中，是應該特別提出來的。

庇

楣板

大的跟小的1/4
圓的斜撐

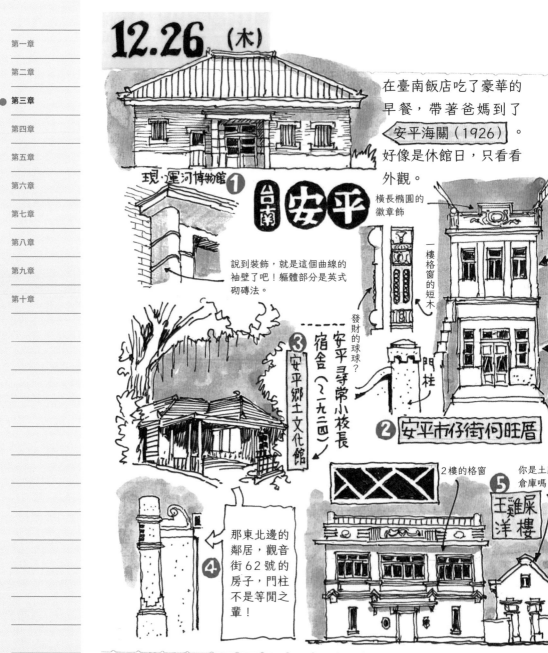

12.26 (木)

在臺南飯店吃了豪華的早餐，帶著爸媽到了 安平海關（1926）。好像是休館日，只看看外觀。

① 現・運河博物館

台南 安平

橫長橢圓的徽章飾

一樓格窗的短木

說到裝飾，就是這個曲線的袖壁了吧！軀體部分是英式砌磚法。

發財的球球？

門柱

③ 安平尋常小校長宿舍（～一九三四） 安平鄉土文化館

② 安平市仔街何旺厝

2樓的格窗

你是土藏倉庫嗎？

⑤ 王雞屎洋樓

那東北邊的鄰居，觀音街62號的房子，門柱不是等閒之輩！

④

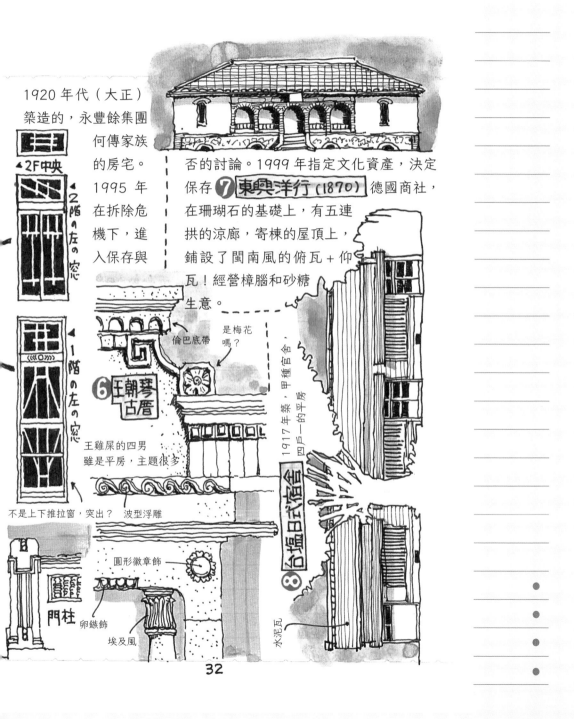

1920 年代（大正）築造的，永豐餘集團何傳家族的房宅。1995 年在拆除危機下，進入保存與否的討論。1999 年指定文化資產，決定保存

◀2F中央

▲2階の左の窓

⑦東興洋行(1870) 德國商社，在珊瑚石的基礎上，有五連拱的涼廊，寄棟的屋頂上，鋪設了閩南風的俯瓦＋仰瓦！經營樟腦和砂糖生意。

▲1階の左の窓

⑥王朝琴古厝

倫巴底帶

是梅花嗎？

王雞屎的四男雖是平房，主題很多

1917年築，甲種宿舍，四戶一的平房

不是上下推拉窗，突出？ 波型浮雕

⑧台塩日式宿舍

門柱

卵鏃飾

埃及風

圓形徽章飾

水泥瓦

32

明年我會用日文出書！現在住在北京

左鎮的中學，現在變成了化石博物館喔。

邱挺峰氏.

夕遊出張所
中華民國建國百年
紀念章

正當我畫著 ➑ 臺鹽日式宿舍的時候，旁邊也有一個畫畫的男性。他是臺北出身的建築師、畫家，竟然還是小說家。

1969 年生，50 歲，現在在廣東做街區整理設計的工作，在工作的地方和臺灣之間來去。在忙碌的日子裡，他說去年開始（！）學習大提琴。告訴我「如果要練習的話，鈴木鎮一的教學法是最好的」。小時候好像學過小提琴。他的日文的書，我一定會買。

▶走到夕遊出張所。雖然是第二次來，不過這個比例極為奇特的建築，不管何時看都很有趣。夕遊 xiyou，是從日文的 sio 鹽的發音而來的，我之前不知道。當然雪鹽霜淇淋是必須的。

大提琴　搶板　駒　f字孔　鈴木教學法　琴弦板　琴腳

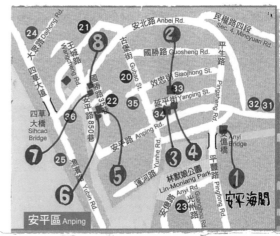

33

雪鹽冰淇淋

2019年12月26日／星期四

今 日 氣 象

今天鋒面通過及東北季風增強，北部及東北部天氣轉涼，其他地區早晚亦涼；東部及東南部地區有局部短暫雨，北部、東北部地區及中南部山區轉有局部短暫雨，其他地區多雲到晴。

北部地區 14℃～24℃
台北市 15℃～23℃
陽明山 11℃～20℃
中部地區 15℃～27℃
嘉南地區 16℃～29℃
花東地區 16℃～27℃
高屏地區 18℃～30℃
墾丁地區 19℃～27℃

民 曆 紀 事

農曆12月1日(丁酉)
●日偏食中心食：未時台灣可見宜事不取

14:00，坐計程車回 臺南驛 。車站鋪了塑膠布搭著鷹架，正在施工中。上面有「車站活化‧風華再現」的字眼。當然，和某個只做拆除和新建的愚昧的國家不一樣。1936 年竣工，當時已經附

（▼2F內部）

The Railway Station, Tainan City.

設餐廳和鐵道旅館的臺南車站，活化工程總計1億6,000萬新臺幣，為時 3 年的整修工程。這裡又讓我湧起了「還要再來臺南的理由」。▶往板橋。

2019/12/26　車次Train **654**　單程票
台南**15:13** → 台北**16:59**
Tainan　　　　Taipei

6 商務廂 car **13E**

NT$2230 信用卡　P1
11-2-03-1-360-0534　成人　　　　變更乙次
08495895　2019/12/26發行

34

———————第四章

側耳傾聽記憶中的產業
與賑賑之聲——
新營、鹽水、麻豆、後壁

記憶の中の産業と賑わいに耳をすます　新營、鹽水、麻豆、後壁

　　位於臺南北郊，在現代化、製鹽與開拓上，完成了重要任
務的城鎮，是新營、鹽水、麻豆和後壁。這些城鎮，現在還殘
存了若干美麗的日式建築。上面也鐫刻了人們的歷史，以及和
日本息息相關的複雜記憶。

　　有人在臉書上寫到，「新營還存在著從前的工廠宿舍群」。
那些宿舍，與我熟知的木造平房、用和瓦葺的「和風」的住宅不
同，有點南國風情，外觀洋溢著異國情趣。也就是我那次去看
的鹽水港製糖株式會社的宿舍群面貌。

　　關於新營的種種，其實還是我實際到訪的前不久，才知道
司馬遼太郎在《臺灣紀行》中曾經提到這個城鎮。書中寫到，日
治時期，新營建造了大規模的糖廠，有很多日本人和臺灣人在

此工作。在新營，司馬遼太郎和日本同行者田中，一起拜訪了田中兒時的主治醫師沈乃霖醫師。沈醫師是 228 事件的受難者，兩人因爲能夠「活著再相見」的奇蹟，當場嚎啕大哭。在接觸到這樣深刻而沉重的故事之後，原來完全陌生的城市，像是「活生生的城市」般擁有了體溫和氣息。或許我這種由書本切入旅行的路徑，也可以說是一種風格。

鹽水，對一部分愛臺族的日本人而言，是大名鼎鼎的「蜂炮之城」。每年農曆正月的元宵節，鹽水會舉辦蜂炮活動。不過我之所以去鹽水，是因爲朋友告訴我，這個小鎮，還有八角樓等極富個性的清代遺構和日式建築。現在我還清楚記得，坐公車到鹽水的路上，心裡不斷想著「差不多快到了吧」，就在那時候，單調的車窗風景突然一變，像是你推我擠般排著小巧但饒舌的巴洛克和現代主義風的騎樓立面，我差點叫出「讓我在這裡下車！」那就是筆記中的「中正路七姐妹」。而且，橋南老街就在那邊後方小巷的前面。

臺灣的「老街」，並不總是「古老的街道」，有時候只是普通的市場或商店街，有時候會讓人有點沮喪。不過，這裡不一樣。是貨眞價實的清代騎樓群，而且平房多數保留了舊時式樣。出人意表又變幻自在的樣子，是留在我心底的鹽水印象。當然，銀鋒冰菓室中像白雪般的剉冰，爽口的甜味自是難忘。

前往麻豆，是 2016 年的事。建築探訪家王大維的夥伴，告訴我「麻豆有渡邊先生應該會喜歡的建築」，於是帶我去看。是電姬戲院。塗成綠色的平屋頂的騎樓，猴臉做成的浮雕，這間

1938年開張的劇場／電影院，在1987年閉館，但現在建築外觀仍然持續散發出強烈又獨特的氛圍。聽說近幾年在電姬戲院的保存問題上，市民團體出聲響應。

新東國小在後壁。2011年在IORI咖啡認識的女性，告訴我關於新東國小日式建築校舍和宿舍的活化事例。5年後我前去拜訪，連健男老師告訴我他們舉辦工作坊活化的紀錄，這其中的故事，我也記載在我上一本作品《臺灣日式建築紀行》中。

在有限的時間裡旅行的日本人，可能很難把行動範圍擴大到郊區城鎮。就算真的是這樣，我也想說：

新營、鹽水、麻豆、後壁，任何一個小鎮都好，其中自有「獨具滋味的臺南、另一種臺南」在等著你。●

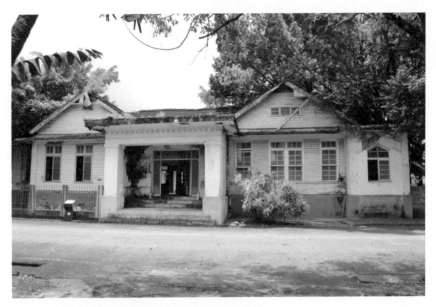

臺南市新營‧鹽水港製糖株式會社總社辦公室（攝影：渡邊義孝）

k 麻豆，興中路往東，和國中街交會處平房的日式住宅。建築已破損但似乎有人住在裡面的感覺。寄棟的複雜配置（如果不是別棟的話）醞釀出了一種風格。

l 是在麻豆最獨特的建築吧。騎樓部分和平房部分不連續地連結在一起。

淚光閃閃～

昂首向前走～

黃社長車子裡有卡拉OK組合！

q 八角樓

o 永成戲院

P

塩水區

鹽水老街
想慢慢地看

北門

a 北門出張所

将軍區

學甲區

姑會裡陳朝寬古厝

r

新營區

下營區

林鳳營車站

m

n

← 早上的計程
← 黃社長的車
← 8/2早上
　 黃社長的車

後港塩警宿舍 **b**

佳里區

子龍保興松庁舎暨宿舍

麻豆區

ghijk
麻豆老街の建物たち

c 延平派出所

d

e

西港分駐所宿舍

f

劉厝警察宿舍

台南市（北部）

至台南前街

8

新的辦公廳舍都蓋好了，現在也還在使用呢！為什麼!?

簡伯瑜氏　吳芳儀さん　藍さん

黃社長和學生們很快地到鹽水區為我帶路，18:45以前就送我到旅館。會這樣是因為，早上臺南市政府觀光局發了信件給我，說「如果您現在來到臺南，今晚務必見個面吧」。19:40從臺南市飛車來的簡先生他們到了Ⓗ旅館，前往佳里食堂。體驗臺南的鄉土料理，深切感覺到「是這樣啊，這樣的料理，日本觀光客應該會迷上的」。除了芭樂的酸味以外，每一道料理，都是好吃到如果沒人阻止的我會想一直吃到早上。初次見面的吳先生的不可思議的力量（那原本是所有人都擁有的能量）的故事、藍小姐的根源的故事，我聽了都很興奮。「『女人就應該做菜』在男性女性都出門上班的臺灣已經行不通了」，可是，「阿嬤顧小孩，餵親手做的料理」這種傳統，以後會怎麼變化？我們都有一樣的疑問。我被吳女士指出，「渡邊先生講話的時候，肩膀太用力。可以更放鬆一點喔。」回到黃東公園大飯店，撕下臺灣啤酒的酒標。

パオポーヅ
破布子

麵線
阿仔麵線
ミェン（台湾語？）
キ
花枝
金沙中巻
蛋

風螺

シーグァ　ミェンユイタン
西瓜綿魚湯
グァバ
西瓜

Ⓖ 林鳳營車站的舊職員宿舍？突出的廁所清楚地區分了「四拼」的長屋。聽學生們說，這裡也會保存之類的。

結束早上濃厚的臺南建築散步，往臺南車站。今天要去北郊的新營和鹽水。和村野小姐一起坐上 10:48 發的車。

❶ 新營區同濟街56號

坐自強號 118 次，11:11

抵達新營站，馬上開始 城鎮 散 步。

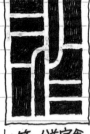

▲第一公差宿舍 の窗の格子模樣

新營一名，在司馬遼太郎《街道紀行 40 臺灣紀行》的一開始登場，作為鄭成功（1624~1662 年）以來鄭氏三代屯田制的例子。加上 1947 年 228 事件的受難者 內科醫生沈乃霖和田中準造涕泗漣漣的重聚舞臺，也是新營。還有新營 也是 1943 年「日本」最

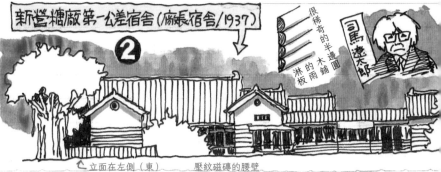

新營糖廠第一公差宿舍（廠長宿舍/1937）❷

很稀奇的半邊圓木舖 淋的板雨

司馬遼太郎

⬆ 立面在左側（東）　　壓紋磁磚的腰壁

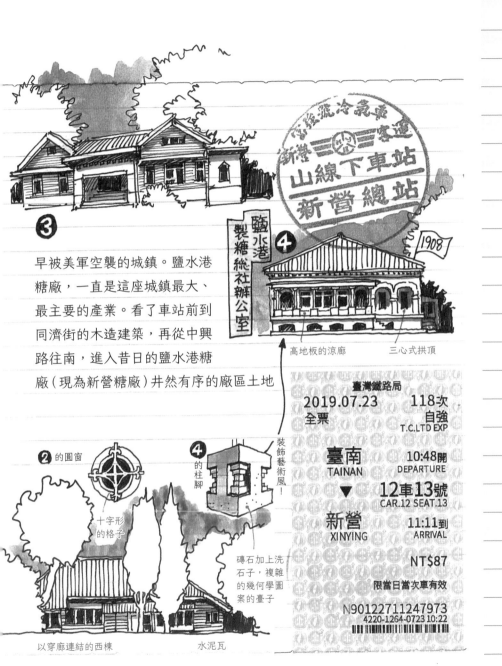

❸

早被美軍空襲的城鎮。鹽水港
糖廠，一直是這座城鎮最大、
最主要的產業。看了車站前到
同濟街的木造建築，再從中興
路往南，進入昔日的鹽水港糖
廠（現為新營糖廠）井然有序的廠區土地

鹽水港製糖總社辦公室

❹

1908

高地板的涼廊　　　　　三心式拱頂

❷ 的圓窗

十字形
的格子

❹
的柱
腳

裝飾藝術風！

磚石加上洗
石子，複雜
的幾何學圖
案的臺子

以穿廊連結的西棟　　　　　水泥瓦

臺灣鐵路局
2019.07.23　　118次
全票　　　　　自強
　　　　　　T.C.LTD EXP
臺南　　　　10:48開
TAINAN　　　DEPARTURE
▼
　　　　　12車13號
　　　　　CAR.12 SEAT.13
新營　　　　11:11到
XINYING　　　ARRIVAL

NT$87

限當日當次車有效

N90122711247973
4220-1264-0723 10:22

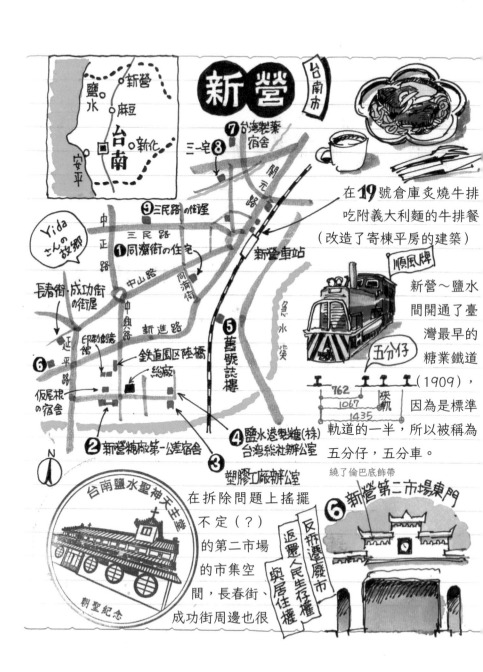

在 **19** 號倉庫炙燒牛排吃附義大利麵的牛排餐（改造了寄棟平房的建築）

順風牌

新營～鹽水間開通了臺灣最早的糖業鐵道（1909），因為是標準軌道的一半，所以被稱為五分仔，五分車。

五分仔

762
1067
1435
狹軌

繞了倫巴底飾帶

在拆除問題上搖擺不定（？）的第二市場的市集空間，長春街、成功街周邊也很

❺ 新營車站 舊號誌樓

(鐵道號誌所的遺址。
窗戶的設計很棒)

男穿裙上學
板中衝第一

新聞刊A10

http://www.ltn.com.tw　本報圖

有趣。13:50 回到車站前，在活化了舊
倉庫的牛排館「19 號倉庫」吃了附鐵
板麵的牛排午餐。一邊看著鐵道沿路的
倉庫群一邊前往❼臺灣製藥（株式會
社）宿舍群（大同路）。看到鋪了雨淋
板的木造平房，已廢棄化閒置中。

【倡性別平權板中開第一槍！】
【男生也能穿裙子上學.】
板中學生會在今年的校慶舉辦
「板中男裙－裙聚效應」活動,鼓
勵男學生穿裙子.以行動打破性
別刻板印象,獲廣大學生支持,
更引起社會大眾關注。

▶自由時報 2019.7.23 b」

1936

❽ 三一宅‧藝空間 (旧本田三一宅)

柔和的寄棟押
緣雨淋板修復
得很仔細，變
身成咖啡館

興建在小路的轉角，寄棟二
樓建築。鶯色的雨淋板和中
華風三連窗的立面。是戰前
的建築嗎？

❾ 三民路42號の街屋

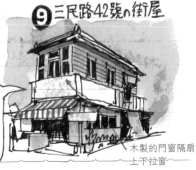

木製的門窗隔扇
上下拉窗

7月23日（二）15:23 從新營公車總站坐客運小巴，往西走。大概15分鐘到了昔日的 港町・鹽水（月津港） 。從前被譽為臺灣第4都，從17世紀鄭氏政權的時期開始興盛，這個城鎮，因為風水上的理由拒絕縱貫鐵路（1901年）的興建，很快地失去繁盛榮景。

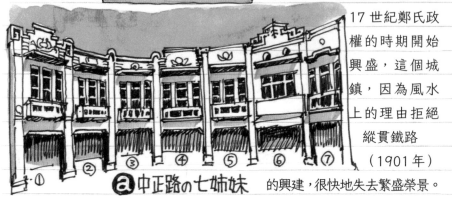

ⓐ 中正路の七姊妹

畫出了平緩的弧度。實際上當初有10間以上嗎？

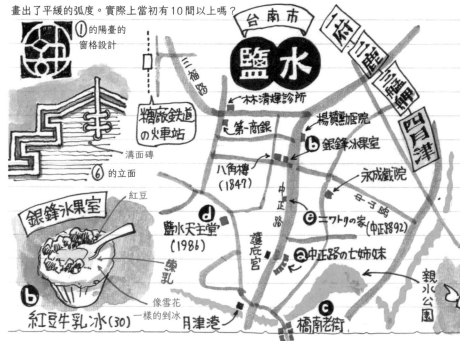

① 的陽臺的窗格設計

溝面磚

⑥ 的立面

糖廠鉄道の火車站

台南市

鹽水

林清輝診所

第一商銀

楊寶胎院

ⓑ 銀鋒冰果室

八角樓（1847）

永成戲院

ⓔ ニワトリの家（中正路92）

ⓐ 中正路の七姊妹

護庇宮

親水公園

銀鋒冰果室

紅豆

ⓓ 鹽水天主堂（1986）

煉乳

像雪花一樣的剉冰

ⓑ 紅豆牛乳冰（30）

月津港

ⓒ 橋南老街

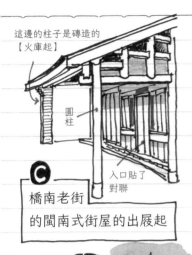

這邊的柱子是磚造的
【火庫起】

圓柱

入口貼了
對聯

橋南老街
的閩南式街屋的出屐起

某種「落伍」的感覺，對旅人而言，簡直釀成了前所未有的魅力。圓柱上有橫木穿過，立著瓶狀的短木支撐了母屋柱，原始的騎樓（平房）中傳來打鐵店的鐵槌聲。這是什麼？裝飾藝術風的「姐妹們」競演的中正路上的華麗一族。看了日本統治以前的 1847 年（道光 27 年）興建的異形建築八角樓，還有超級獨特的鹽水天主堂的「中華風的三位一體圖」。確實，那對習慣西洋式圖像的我們來說，真的是不可思議的樣貌，不過，也許那是經常接受外來文

有好好玩鹽水嗎？

啼叫的雞

化，然後納為「本土」
的臺灣特質吧，
我這麼想。

2 月月津會舉辦燈節（月津港燈節），水面上覆著一層美麗的流光喔！我在今年 2 月 12 日去看過了～～

村野さん

臺灣鐵路局
2019.07.23　　　373次
全票　　　　　自強
　　　　　　　T.C.LTD EXP
新營　　　　18:31開
XINYING　　　DEPARTURE
▼　　　　　5車8號
　　　　　　CAR.5 SEAT.8
臺南　　　　18:59到
TAINAN　　　ARRIVAL
　　　　　　NT$84
　　　　　　別
N90123342677901
4120-1257-0723 18:19

──────────第五章

北國技師的南國夢：
尋索梅澤捨次郎原點的旅行──
臺南警察署

北国の技師が見た夢梅澤捨次郎への旅　臺南警察署

在疫情中無法前往臺灣，2021年，我卻去了石川縣的鶴來。鶴來位於白山連峰往日本海延伸的斜面之處，曾因物流、酒造和發電事業等盛極一時。木造車站引發了觀光客的旅行情懷，而鶴來也是最適合享受寒鰤等北陸美食的地方。

不過，我此行的目的並非一般觀光行程，而是爲了追尋某位建築家的足跡而前來的。他的名字是梅澤捨次郎。身爲臺灣總督府技師，梅澤經手過嘉義專賣局、新竹專賣局、松山菸草工廠和臺南警察署等，是十分傑出的建築家。

鶴來離梅澤的老家不遠，位於私鐵北陸鐵道石川線的終點站。往來的電車大約一小時一班。人口減少是日本地方城鎮的共同煩惱，這個問題在鶴來也頗爲深刻，車站人煙蕭條，然而

即使如此，建築物發出的凜然氣魄依然健在。昭和2年（1927年）興建的車站，屋頂爲和瓦鋪設。

當然，明治44年（1911年）前往臺灣，任職於總督府土木部的梅澤本人，成長期間並沒有鶴來站這個建築的記憶。但是，城鎮中心地區的街景，大概與當時沒什麼太大不同吧。

我從車站前開始散步。往南走會看到白山比咩神社，這一帶從前就是廣大的門前町，乃是可以飽覽歷史景觀的中心地區。

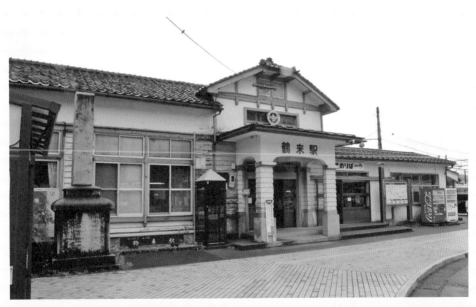

日本石川縣鶴來車站（攝影：渡邉義孝）

白山與日本的山岳信仰有關，是日本三名山之一（另兩者是富士山和立山）。作爲水神和農業之神，備受尊崇，也是著名的修驗道靈場。據說日本全國有高達2,700座白山神社，白山比咩神社位於白山信仰的崇高頂點，是來歷不凡的正統神社。從街道上就能一覽群山，鶴來這片土地，可以說經年累月被靈驗的深山所守護，看上去洋溢著凜然的神聖氣息。

在日本，面向街道的建築基地，通常門面狹小，縱深較深，很多是所謂「鰻魚睡床」型的區劃。不過鶴來的町家，面向道路的寬幅頗大。多是平入＊（斜屋頂的切妻造建築中，入口設在與屋脊平行側）的二樓，雨遮是板葺的，較爲厚重。屋簷下，吊著能防雨雪的下壁「尾垂」，尤其在玄關前方部分，描繪出了特別優美的曲線，表現出溫柔迎客的風情。與莊重的屋頂相對照，面向道路的出格子窗上，緻密排列的系屋格子窗＊（以組細木條呈現韻律感般排列的格子窗），像是一下子開出花般，豔麗不可方物。京都的洗練、加賀的風土特質，加上白山頂峰經常流下來的緊張感，匯聚於町家的立面。造就出梅澤捨次郎那般人物的，不就是此種故鄉的空氣嗎？

「本鎮正當山村與平野之結點，爲物資集散要地，商業頗爲繁盛。此爲當町材木、薪炭、板、木片、米、雜糧、雜貨、荒物、吳服等商店衆多之所以。」（《石川縣石川郡誌》（昭和2年／1927年）。其他如酒類釀造、鍛冶刀刃的製造也享有盛名，那當然也是鎮民的財力和城鎮豐足的證明。

梅澤渡臺以後，身爲技手，學習了樣式主義與歷史主義式

的設計，不久升格爲技師，轉化爲折衷主義到現代主義的設計
傾向。也就是說他領先了時代潮流，昇華至完成度更高的作品。
不論是大型公共建築，或是小的作品，他兼顧了大膽與平衡，
成功給了觀者「安定的躍動感」。想到梅澤在臺灣「綻放盛開」的
才華，生養了他的鶴來小鎮的風景，對我而言，就如同花綵般，
不斷在心中低迴往復。●

ABOUT

梅澤捨次郎

1890 ～ 1958

　　　　　活躍於日本統治時期臺灣的建築家。1890年出生於日本石
川縣鶴來町（現在白山市）。就任石川縣測量助手，爲進入工手
學校而離職赴東京求學。1911年畢業，以總督府土木部營繕課
職員身分渡海至臺灣。當時20歲。從監造助手開始工作，1916
年作爲監造，負責花蓮港醫院院長宿舍、臺東郵局等。後升任
技手，進行臺北高等商業學校的設計。到這時期爲止，較多使
用希臘風柱頭的古典樣式主義的作品。另一方面，從臺中師範
學校（1923年建）時期開始，就轉往折衷主義式的設計。1930
年任臺南州土木課技師，經手臺南警察署設計的時期，當時流
行的初期現代建築（modernism）的傾向增強，排除屋頂部分的
壁帶（cornice）和列柱等主題及壁面裝飾，開始轉向裝飾藝術風
格，使用曲面和水平雨庇、配置富韻律感的圓窗或樸素的縱長
方窗。他也經手了林百貨延伸到末廣町店鋪住宅的設計。1934
年轉任專賣局技師，之後主要設計專賣局廳舍和工廠。戰後留
在臺灣繼續建築設計工作，因胃癌返回日本，1958年去世。

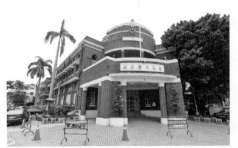

■舊臺南警察署 1931年

　　鋼筋混凝土建造的兩層樓建築。在轉角配置主要出入口，延伸出的圓弧門廊讓人連想起警帽，裝飾主義建築。2019年內裝重新整修，加上增建部分，活化後作爲臺南市立美術館一館開幕。

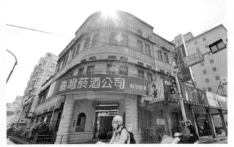

■舊專賣局新竹支局 1936年

　　鋼筋混凝土建造的三層樓，裝飾主義樣式作品。在各樓層窗戶中間的高度做了分隔的雨庇，將立面分節，因此看起來如同有六層樓般獨特的設計。建築本體平鋪了溝面磚，但玄關周邊裝飾著如同竹節般的圓柱，柔和的印象。

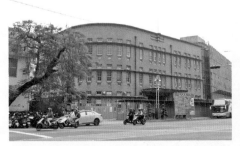

■舊專賣局嘉義支局 1936年

　　鋼筋混凝土建造的三層樓。和同時期的新竹支局十分相近，但出入口並不設在轉角，而在平邊上。極深的雨庇覆蓋玄關。木製窗框的上下推拉窗和換氣口等，修復得很細緻，2020年活化再生爲嘉義市立美術館。

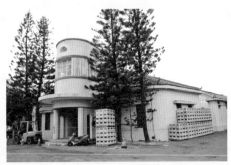

■專賣局澎湖出張所 1939年

　　梅澤在臺最後時期的作品。平屋的小規模官舍建築，但左右對稱的寄棟屋頂的中央，突出了馬蹄形的塔屋，是獨特的形式。被強調的水平線，連續半圓形的窗戶，圓弧門廊的階梯等，是以極富野心的設計奪人眼目的裝飾藝術傑作。

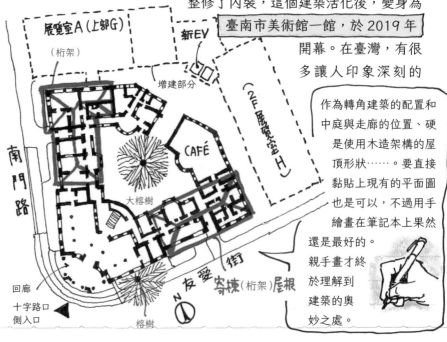

像制帽般曲線的山牆

2F 的窗戶是半圓拱

1F 窗戶是長方形

❹

第一次看到這個建築物，是在 2011 年 10 月。

立面閃耀著這個徽章，當時這裡是臺南市警察局的公署官舍。大概是徽章的影響，角落入口上方的山牆，看起來簡直像是警官的制帽。 梅澤捨次郎設計的舊臺南警察署 (1931年) ，在當時賴清德市長的方針下，洗刷了外牆的紅漆，增設了展覽室和 EV，重新整修了內裝，這個建築活化後，變身為 臺南市美術館一館，於 2019 年 開幕。在臺灣，有很多讓人印象深刻的

展覽室A (上邨G)

（桁架）

新EV

增建部分

(2F 展覽室 H)

CAFÉ

大榕樹

南門路

作為轉角建築的配置和中庭與走廊的位置、硬是使用木造架構的屋頂形狀……。要直接黏貼上現有的平面圖也是可以，不過用手繪畫在筆記本上果然還是最好的。親手畫才終於理解到建築的奧妙之處。

回廊

十字路口側入口

榕樹

友愛街

寄棟 (桁架) 屋根

N

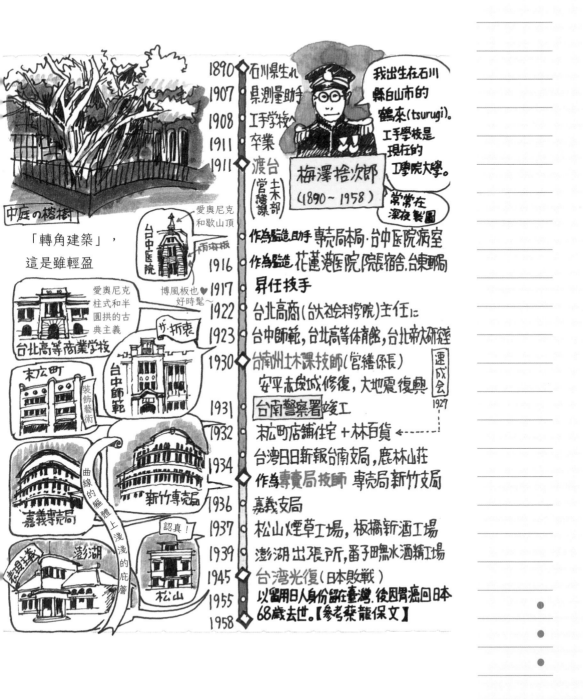

但卻是精妙計算後的傑作。特別是西南角的主要出入口，附近的立方體造形讓人不禁陶醉。在黃昏的「魔幻時刻」，半圓形和兩「頰」魔術般的塊狀，讓陰影變得非常戲劇化。再加上光影再現的動態，如同套匣構造般，影子層層刻印在無數溝面磚的「十三溝」上。2樓展間裡雄壯的真束桁架（King post truss）下的建築部件展，讓我我目不轉睛地盯著看介紹，一邊想像著身為「非精英建築家」、「留用日人」的梅澤捨次郎的人生。1911 年 21 歲

▲ 山牆頂部紋飾（カルトゥーシュ）

十三溝面磚（スクラッチタイル）

橢圓飾帶

六角形龜甲紋飾

露台緣牆面

薄木線板

做好的簷口

生活・衣食住之守護神

土・林業・建築之神

紀伊忌部之祖

車寄簷口牆面

短柱是圓木（對半砍的）

▲ 各種簷口圖案

市美

做出細長的溝槽

像是疊上螺帽般的細柱

磨石子

主要入口附近的扶手。穿透的洞的設計很吸引人。磨石子的壁面也有深沉的韻味，不過這個「洞」才是看點。乍看好像是用鑿削或是用螺帽堆起來一般的四根小柱。框框上還削出溝槽。既做出了威嚴，也不放掉現代主義式的輕盈。「螺帽」的陰影，形成了凝集於此的重力。

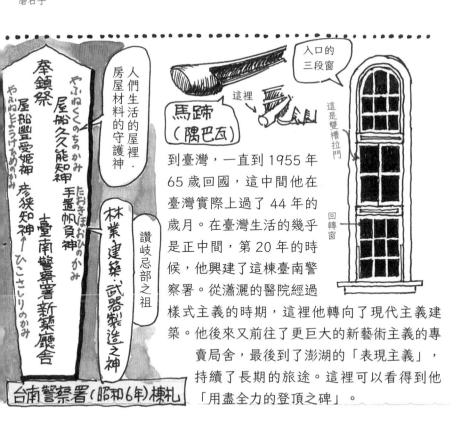

入口的三段窗

馬蹄（隅巴瓦）

這裡

這是雙槽拉門

回轉窗

人們生活的屋裡‧房屋材料的守護神

奉鎮祭

やぶぬくのちのかみ
屋船久久能知神

やふねとようけひめのかみ
屋船豐受姬神

たおきほおひのかみ
手置帆負神

彥狹知神←
ひこさしりのかみ

臺南警察署新築廳舍

林業建築‧武器製造之神

讚岐忌部之祖

台南警察署(昭和6年)棟札

到臺灣，一直到 1955 年 65 歲回國，這中間他在臺灣實際上過了 44 年的歲月。在臺灣生活的幾乎是正中間，第 20 年的時候，他興建了這棟臺南警察署。從瀟灑的醫院經過樣式主義的時期，這裡他轉向了現代主義建築。他後來又前往了更巨大的新藝術主義的專賣局舍，最後到了澎湖的「表現主義」，持續了長期的旅途。這裡可以看得到他「用盡全力的登頂之碑」。

❷ 原臺南測候所（1898） 是臺南給我留下最強烈印象的「異形」日式建築。雖然解說寫著這棟建築是「圓形格局建築」，實際上是 18 角形的磚造建物，三層的殼一般的「環牆」呈同心圓狀排列。鋪上和瓦的奇妙身姿，又充滿了西洋建築的語彙，是協調的傑作。而且這裡還是運用碳纖管和環氧樹脂等修補技術的先進的案例。

立面図

朝報管 ♥

断面図

外環牆

中環牆
內環牆

h＝12m
φ≒15m

東側門厅
通信室
所長室
地震室
予報室
風力塔
走道
值班室
面側門厅
観測作業室

Z

平圓拱
（segmental arch）

平面図

近藤久次郎
（初代台北所長）

蕾絲飾
附在這裡喲 ♥

台北測候所
（1897）

很像比薩的圓塔！

（1898）

跟臺南的好像

潮湖島測候所

踢腳：貼上磚片、接縫處使用砂漿

上下拉窗和安定器

鐵製

簷下的蕾絲裝飾
（現在已不存）

十三溝面磚

邊緣較銳利的溝面磚

玄武岩腰帶
粗面光邊石工
（毛石砌）

1998 年結束氣象觀測的任務，成為市定古蹟。2003 年被指定為國定古蹟。

2011 年 10 月，第一次來到臺南的時候，比起文學館或林百貨、臺南警察署等建築，在我心裡留下超強印象的日式建築，不是別的，是這棟奇異銀行建築。臺灣土地銀行臺南分行（舊日本觀業銀行臺南支店）**7**，興建在從前末廣町的林百貨（1932）對面。

昭和 12 年（1937）勸銀建築課設計，東京清水組施工。

在轉角設計了入口。

雷紋與菊花？

台北支店
（1933）
土銀展示館
是它的老哥

尖頭拱

大黑天【日本】

中間沒變粗的圓柱

陰陽【？】【中華】

排列多利克式的列柱
神殿風【希臘】

很像鐘乳石的壁龕
【伊斯蘭】

1937年竣工

當初有幾何學的立面

忠義路

民國72年(1983)忠義路拡幅

切除

西邊立面 3m切除！

也有被看成是軍國主義式的時期

南面維持原樣

蘇南成市長任內曾提出拆除計畫，後來只削減了西側的部分

我當時是小學生（歐金氏）

橢圓裝飾框

中正路

拡幅

中正路

OuJin

─────────第六章

熱愛建築的年輕熱情──
臺南公墓

建築を愛する若者たちの熱情に触れる　台南公墓

2018年11月23日，我在高雄的棧貳庫和臺灣朋友們一起晚餐，那是臺灣地方選舉和公投的前一晚。其中「你是否同意，以『台灣』（Taiwan）爲全名申請參加所有國際運動賽事及2020東京奧運」、「你是否同意以民法婚姻章保障同性別二人建立婚姻關係」、「你是否同意以『性別平等教育法』明定在國民教育各階段內實施性別平等教育，且內容應涵蓋情感教育、性教育、同志教育等課程」的13、14、15案尤其引起了討論。

朋友們一邊小心地說著，「明天傍晚結果就會出來了吧。我們大家都出來呼籲了，但是傳統的保守派花了大錢做廣告。而且，假新聞和謠言滿天飛。眞的無法預測我們到底能不能成爲一個承認多元文化的社會。」

高雄棧貳庫晚餐照片(提供：渡邉義孝)

很多建築愛好者，在政治上也非常積極表態發言，這我早就習慣了。我認識的人裡面，壓倒性的「13、14、15同意」，而且「彩虹」頭像也很多。

「關於這個問題，宗教界好像也有很多動作。」我問他們。

「嗯。佛教界有人贊成有人反對。但是，基督教大概是比較保守的。」有一個人這麼說了以後，別的朋友接著說，「沒那麼簡單。」

他表達了自己的想法，「我也信仰基督教，但是這三項我都會投贊成票。」

我問他：「那和你的信仰不矛盾嗎？」

「不矛盾。我們不是說『神愛世人』嗎？這是教義的基本。神不會創造不值得愛的人。所以每個人都有愛的權利。我心裡非常清楚。」他笑著說。

另外一人問了：「渡邉先生知道 1979 年的美麗島事件嗎？」

「是很多媒體人被壓迫的事件吧？」

「對，臺灣基督教長老教會，藏匿也保護民主人士，我們有這個傳統喔。」

第二天我跟他們道別，到了臺東的時候，選舉大勢已定。韓國瑜當選高雄市長，新聞也接連報導了國民黨候選人的勝利。成爲社會焦點的三項與人權有關的項目，每一個都以頗大的差距被否決了，三項都不通過。同性婚姻合法化和要求LGBT人權的聲音，或許大大後退了。我的眼前，浮現出前一個晚上，熱烈討論的朋友們的臉龐。

到了半夜，發覺Facebook上幾個認識的人都換了大頭照了，同樣是彩虹的光，射進了灰色三角形的一角，上面寫著「TOGETHER, STRONGER」。到了清晨，有多達40位臉友換了顯示圖。看起來很像是跌倒的跑者，拍一拍膝蓋上的沙子，再度往前走。

熱愛日式建築的親朋好友，多半在這次的公投選舉中也堂堂正正地發聲。對抗威權，憤怒於性別歧視和原住民歧視，卽使本身並非受歧視的當事者，也爲他者的人權堅定發聲，這樣的方向，是很多「建築保存派」的臺灣人的共同方向。爲什麼呢？是不是因爲將臺灣認同寄託在作爲歷史建築物的日式建築上呢？還是對始終否定日本時期的國民黨政權的反抗呢？

保存運動如此，謀求人權的腳步如此，運動的熱情總是經受很多的挫折和震盪。卽使如此，他們也不停下「一同、堅強」的腳步。對於不正義的怪事，不會停止發出「異見」。

　　這章介紹的南山公墓，也是他們帶我去的地方。反對遷移高雄覆鼎金公墓的年輕朋友們，對臺南南山地區的開發、強遷進行的方式也表示疑義。「墓地，是生活在這塊土地上的人們最重要的痕跡。如果重視歷史的話，最應該細緻地處理墓地啊。」這麼說的朋友，凝視的不單是過去的歷史，也是自己國家的未來。

　　他們不僅僅是「建築宅宅」，他們比誰更認眞地愛臺灣，希望能讓臺灣成爲更好的國度。我認爲，正因如此，他們才深愛建築吧。●

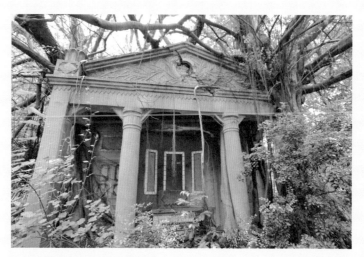

南山公墓洋風公墓（攝影：渡邉義孝）

王太杉氏

今天就坐我的車過去吧！

請叫我王大好吧
*（太杉 taisugi 發音跟大好 daisuki 很接近，在日文裡的意思是好喜歡）

堅果的
葡萄乾

帝一嚴選

1922(T11)

浜野弥四郎

威廉·巴爾頓

台南水道 淨水場

坐巴士回到 臺南市街 ，聯絡上許益銘（Hsu Hsu），他帶我去我們聊到的臺南水道。開車來接我們的是他的朋友王太杉，他的饅頭店是帝一嚴選養生食品店，曾得過全國獎章。學習美術的他，活用自己的本事，製作了婚禮用的「繪畫麵包」，做得很好。山上區的路途遙遠，我們急著想到太陽西沉前趕到，王先生加快了速度，到了還在整修外牆的 臺南水道 。得到保全人員的同意，我們遠遠望著

臺南水道 · 淨水池區（花崗岩 毛石砌）的磚造設施。RC 的扶牆像是攀爬架一樣環繞在周邊。這麼高的建築設施真的能保留下來啊。真是等不及它重生為博物館開幕的日子啊。

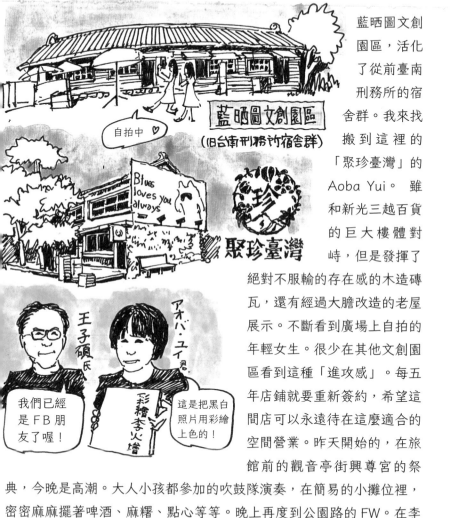

藍晒圖文創園區，活化了從前臺南刑務所的宿舍群。我來找搬到這裡的「聚珍臺灣」的Aoba Yui。雖和新光三越百貨的巨大樓體對峙，但是發揮了絕對不服輸的存在感的木造磚瓦，還有經過大膽改造的老屋展示。不斷看到廣場上自拍的年輕女生。很少在其他文創園區看到這種「進攻感」。每五年店鋪就要重新簽約，希望這間店可以永遠待在這麼適合的空間營業。昨天開始的，在旅館前的觀音亭街興尊宮的祭典，今晚是高潮。大人小孩都參加的吹鼓隊演奏，在簡易的小攤位裡，密密麻麻擺著啤酒、麻糬、點心等等。晚上再度到公園路的FW。在李媽媽民族鍋燒老店吃烏龍麵當作很晚的晚餐，去忠義路二段的腳底按摩。23:30 就寢。

也要保護
神樂蝙蝠喔♡

回到臺南後，在活佛素食吃晚餐，雖然吃很飽，但是他們說 剉冰是另一個胃 ，帶我去了 懷舊小棧 。我是第一次驚覺臺南的剉冰有多好吃。在五妃廟前，要記起來。5 月 28 日完。

紅豆
ハトムギ（薏仁）
杏仁豆腐
綜合冰
綠豆

上水道是「從自然河川的取水」、「濾過」、「貯留」「配水」，以及「在都市區域的利用」等，這項作為「系」的技術，是近代都市發展的基礎。希望能以「系」來思考上水道的整備。尤其是取水區域的自然景觀、淨水區域的嘉南平原、能一望無遺臺南大都會的立地，是視覺性說明這個水「系」的最佳舞臺。

橫松宗治．陳正哲〈臺南水道──創造臺南區域發展的基礎〉（引自《土木學會誌》97）

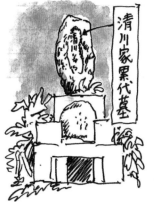

清川家累代墓

改名的臺灣人墓碑是天然石的和風墓碑。因為表示家族出身的「堂號」是「清河張」氏，據說因此改成日本風的「清川」。「因為改名對生活比較有利，所以（不是強迫的）很多是自發的改姓。」王先生他們這麼說。雖然是這樣，不過想起改換了比什麼都重要的祖先源頭的人們，我切實而沉痛地感受到日本統治的 50 年所帶來的重量。

表示明朝時代。如果是「日皇」的話，就是日治時期的意思。

皇明

皆親

無緣佛的墳墓。

2019
5.29(水)

臺南的早上，天色陰陰的，但好像會變熱。
09:30 在旅館附近，坐上王大維的摩托
車，從南門路到 南山公墓 。
三個人在那邊會合，去看
預定將被搬遷的墓地群。
從 1642 年就存在的老墓
地，因為市街地區的擴大（住宅建設
地），所以要被遷移到高層塔型的公
墓。大部分
都是有點像
沖繩型的臺灣式龜
甲墓，不過有一部
分是角柱型石柱組
成的日本風墳墓林
立的區域。而且，
墓碑上刻著「昭和」的
也很多。

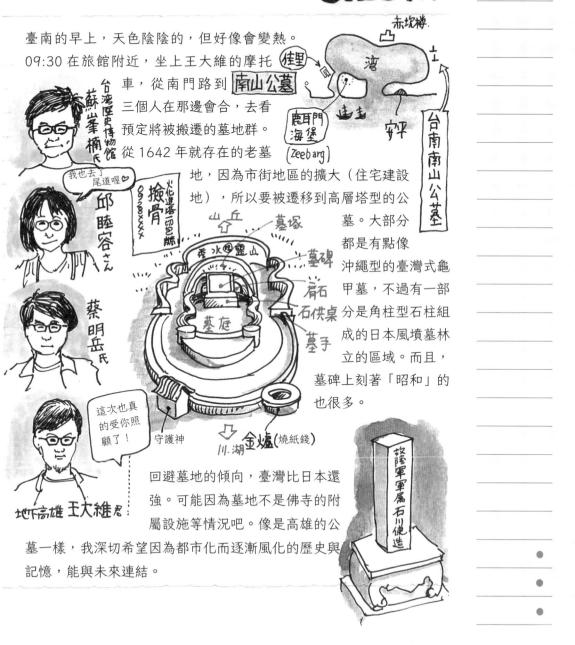

回避墓地的傾向，臺灣比日本還
強。可能因為墓地不是佛寺的附
屬設施等情況吧。像是高雄的公
墓一樣，我深切希望因為都市化而逐漸風化的歷史與
記憶，能與未來連結。

蜂向(旧四海商店)

這部分是加蓋的

販賣「向蜂」自行車的三間寬商業建築。三角形部分是後來增建的。

公園路角的騎樓……素樸的綠色雨淋板。雙槽推拉窗的簡潔

原嘉南大圳組事務所(1940)… 管理上水道的現代主義建築。抽象化的柱頭很有趣味。

台南公会堂

市立美術館1館

公園路

公園路

台南

英代飯店

成功路173の洋樓

成功路

測候所

原台南州廳

原台南合同庁舍

端正！煉瓦的質感讓晚上的間接照明更有效果。兩端壁柱的雷紋和細節是秀逸之作。

…看起來好像不起眼，仔細看卻充滿了設計元素。閃電雕塑的銳利感和圓弧角的溫柔。不規則狀的托架也很好。

霜花亭
冰淇淋店

愛國婦人會館(1920)… 上下雙色調的建築，讓我想起了北投溫泉。裙狀的南京雨淋板展開的方式很獨特。樓梯(？)的非典型的窗戶，破壞了預期的和諧感，有趣。

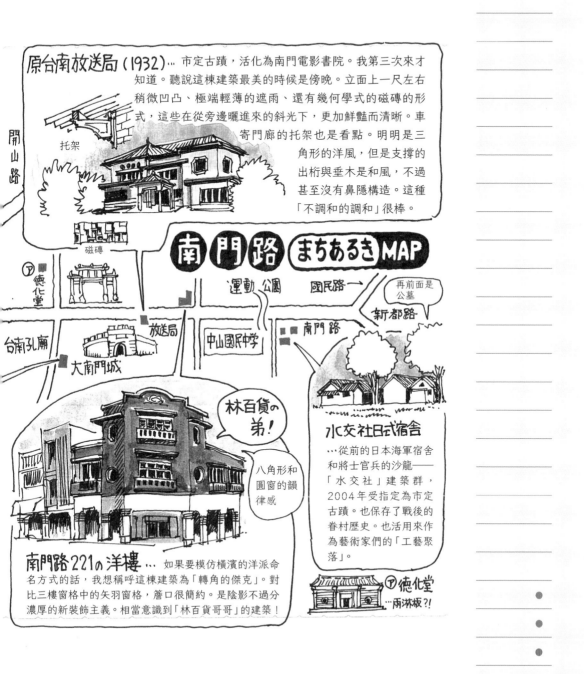

原台南放送局 (1932)…市定古蹟，活化為南門電影書院。我第三次來才知道。聽說這棟建築最美的時候是傍晚。立面上一尺左右稍微凹凸、極端輕薄的遮雨、還有幾何學式的磁磚的形式，這些在從旁邊曬進來的斜光下，更加鮮豔而清晰。車寄門廊的托架也是看點。明明是三角形的洋風，但是支撐的出桁與垂木是和風，不過甚至沒有鼻隱構造。這種「不調和的調和」很棒。

托架

磁磚

南 門 路 まちあるき MAP

運動 公園　國民路一

再前面是公墓

新都路

台南孔廟　放送局　南門路

大南門城　中山國民中學

ⓉⒹ德化堂

林百貨の弟！

八角形和圓窗的韻律感

水交社日式宿舍

…從前的日本海軍宿舍和將士官兵的沙龍──「水交社」建築群，2004 年受指定為市定古蹟。也保存了戰後的眷村歷史。也活用來作為藝術家們的「工藝聚落」。

南門路221の洋樓…　如果要模仿橫濱的洋派命名方式的話，我想稱呼這棟建築為「轉角的傑克」。對比三樓窗格中的矢羽窗格，簷口很簡約。是陰影不過分濃厚的新裝飾主義。相當意識到「林百貨哥哥」的建築！

ⓉⒹ德化堂
…雨淋板?!

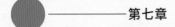

第七章

民主的現場，歷史的現場——湯德章紀念公園及周邊

民主が生まれた場所、歴史が刻まれた場所　湯徳章紀念公園と周辺

　　在這一章，我記下了自己尋訪的湯德章紀念公園周邊的日式建築。不過，在手繪筆記裡，我並未描繪這個公園。所以我想在此稍微觸及，關於我對這個圓形的開放綠地所懷抱的心情。

　　湯德章紀念公園，是來臺南的旅人一定會經過的地方，這麼說不爲過吧。從車站往林百貨走去的時候，或是到南美館的時候，當然，如果眼前的臺灣文學館就是目的地的話，那更是不會錯過。小跑步穿過日本人不習慣的圓環斑馬線，我來到了圓形的公園。

　　一開始，因爲有些地圖上這裡印的名字是「民生綠園」，有些是「湯德章紀念公園」，我不禁疑惑，「到底哪個才是正確的呢？」我知道，名字的變化，正表示此處是臺南歷史的證人。

　　是日本時代的事了。這裡是因爲市區改正而出現的圓環，因爲當地地名「大正町」，因此被稱爲「大正公園」。圓形公園的中心放了第四代臺灣總督兒玉源太郎的銅像。日本敗戰後，換上了孫文的銅像。名字被改爲「民生綠園」。「民生」，對日本人來說不太熟悉的字眼，卻是三民主義的中心思想之一，有「掃除不平等，平均地權，生產分配社會化、培育產業」等標語。當地人親近了超過 40 年的「民生綠園」，是很多人認識這公園的名字，也是能理解的。

　　不過，這裡，在臺南市民心中，留下了另一個強烈的印象。是 228 事件中被公開處刑的湯德章律師的身影。死於白色恐怖的湯律師，在民主化的過程中，名譽得以回復，在民進黨的市長主政時，1998 年這裡改名爲「湯德章紀念公園」。

　　在此，我見識到了臺灣民主運動的不屈韌性。戒嚴令下，連提到名字都會帶來殺身之禍的極權政治的犧牲者，人們並未將之遺忘。他守護人權的精神，在去世 50 多年後，刻在城市的地圖上。在日本，也有像是大杉榮 *（1885 ～ 1923，日本無政府主義者，在東京大震災後被司令部憲兵殺害）或小林多喜二 *（1903 ～ 1933，日本無產階級作家，被特高警察逮捕，死於刑求）等，被國家的恐怖暴力殺害的人。但是將他們的名字冠在路名或公園？恕我寡聞，在日本我沒聽過這種事。

　　我又前來拜訪湯德章故居了。

湯德章故居（攝影：渡邉義孝）

2019 年 3 月。臺灣朋友通知我，「因爲都市開發，湯德章故居可能會被拆除。」故居，要怎麼說呢，並不是「設計特別厲害的住宅」，也不是「超級美麗的建築」。但是，爲了保存湯德章故居，市民們發起了群衆募資專案。

悠緩的曲線圍牆後方的小小的住宅。不只是因爲「那是他的家」，所以就得到了不可或缺的價值。或許，很多人重視的是「這不應該從臺南消失」的意義，後來也募集到大量的捐款。

因爲疫情無法到臺灣，2021 年 3 月，有朋友捎給我「湯德章故居紀念館」正式開幕的消息。開幕典禮上，文化部長特地從臺北前來，保證政府一定也會幫忙。期待今後故居作爲臺南人權教育的據點，可以發揮重要的功能。

若能再度前往臺南的話，首先我想去這裡。

爲了去見證。見證長久以來身爲「被壓抑的一方」，不斷呐喊著要人權與尊嚴的臺南前輩們，他們的情志所導向的，一個小小的，然而很重要的「勝利的證明」。●

*2022 年 3 月 13 日，臺南市長黃偉哲宣布將把中正路的一部分改爲湯德章大道，國家文學館爲「湯德章大道一號」。

2019
3·29(金)

住在 台南市友愛街 的 U.I.J Hotel&Hostel 的 902 室，06:30 起床。

丼飯上滿滿的沙拉　穀片

奶油吐司

自助式果汁
（紅茶、柳橙汁等）

美式咖啡

很有精神的
服務員

足以解消睡眠不足的舒適夜晚。1F 的餐廳挑高兩層，只是在這裡吃早餐而已，就覺得很清涼舒服。晴朗的早上，好像會變熱。09:40 開始田調。先去找就在旅館南邊的 湯德章故居 。第一次不小心就走過了那條狹窄的巷子，還是附近的居民告訴我我才找到。就是那麼含蓄不起眼的小小的、簡單的四角形住宅。繼承臺日的血脈，身為巡查的父親死於西來庵事件（1915 年），但他還是從日本內地回到臺灣，開設律師事務所。1947 年為了 228 事件的事後處

壹井
BAR

調酒優惠券
Coupon of Cocktail

NT.250 / Cup

20:00-02:00

台南市中西區友愛街115巷5-6號

06-2217786

one01just

壹井吧

37

和 10：50 台南刑務所遺構群 的
再次相會。2016 年 3 月，和老
樹同時興建的雙併長屋的官
舍，我曾經為它的美麗深深
感嘆。沒想到現在要開始修
復工程了。柵欄是開著的，
所以我進去參觀。「啊，有老樹的日
式住宅真是
好，」我打從
心底這樣想。

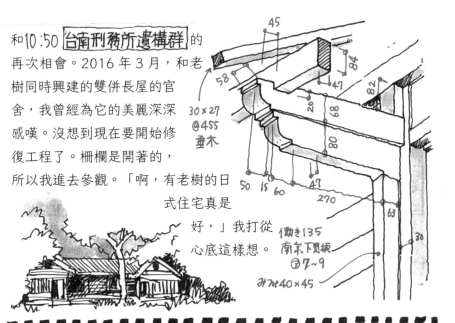

45
84
58
30×27
@455
垂木
47
82
20
68
80
270
63
30
50 15 60
47
働き135
南京下見板
⑦7~9
みかけ40×45

理、收拾，他站了出來。3 月 13 日，被國
民黨押著遊街，處死。2014 年，臺南市將
他的受刑日定為「臺南
市正義與勇氣紀念
日」。故居的圍牆和正
門，在臺灣的小巷裡，
是很難得的，充滿著柔
和與明
朗。

湯德章 (1907-1947)

日本人巡查坂井德章與湯玉之
子，小學畢業，然而在日本內
地通過了高等司法科考試

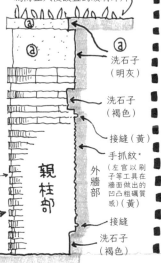

為防止入侵設置的玻璃碎片

ⓐ

ⓐ

ⓐ
洗石子
（明灰）

洗石子
（褐色）

接縫（黃）

手抓紋＊
（左官以刷
子等工具在
牆面做出的
凹凸粗礪質
感）（黃）

接縫
洗石子
（褐色）

外牆
部

親柱部

接縫：洗石子
（膚色/暗綠角石入）

縱線：溝面磚
（明綠色施釉）

38

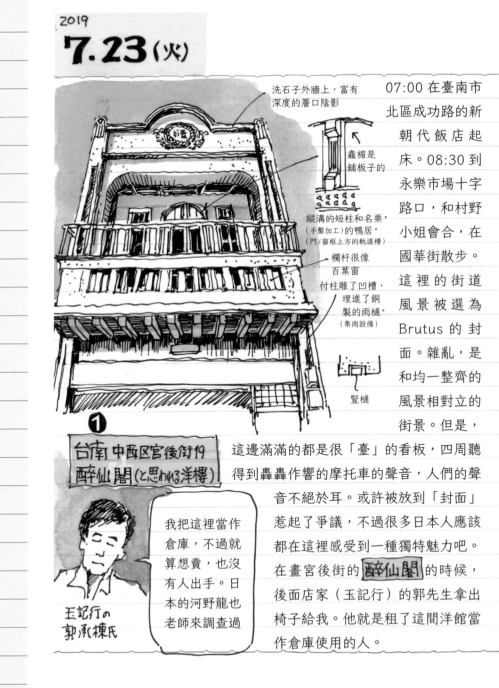

2019
7.23(火)

洗石子外牆上，富有深度的簷口陰影

龕楣是鋪板子的

縱溝的短柱和名栗*（手鑿加工）的鴨居*（門/窗框上方的軌道槽）

欄杆很像百葉窗

付柱雕了凹槽，埋進了銅製的雨樋*（集雨設備）

豎樋

❶

台南 中西区宮後街19
醉仙閣（と思われる洋樓）

我把這裡當作倉庫，不過就算想賣，也沒有人出手。日本的河野龍也老師來調查過

玉記行の
郭承棟氏

07:00 在臺南市北區成功路的新朝代飯店起床。08:30 到永樂市場十字路口，和村野小姐會合，在國華街散步。這裡的街道風景被選為 Brutus 的封面。雜亂，是和均一整齊的風景相對立的街景。但是，這邊滿滿的都是很「臺」的看板，四周聽得到轟轟作響的摩托車的聲音，人們的聲音不絕於耳。或許被放到「封面」惹起了爭議，不過很多日本人應該都在這裡感受到一種獨特魅力吧。在畫宮後街的 醉仙閣 的時候，後面店家（玉記行）的郭先生拿出椅子給我。他就是租了這間洋館當作倉庫使用的人。

「以前，日本的研究者來調查過喔，」他告訴了我河野龍也老師的名字。因為佐藤春夫的緣分，我也開始檢索。「這裡本來是酒樓，2 年前賣掉了，以後持有者還會變化也不一定，」告訴了我現在的屋主的聯絡方式。

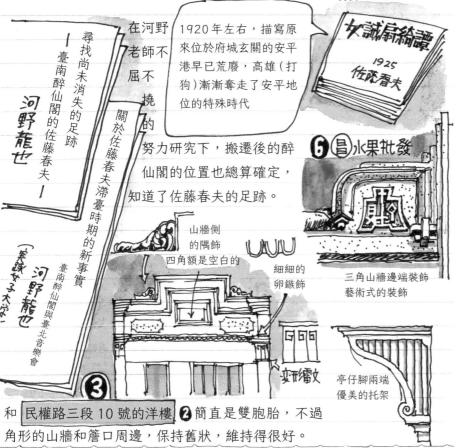

佐藤春夫
(1892－1964)

尋找尚未消失的足跡
──臺南醉仙閣的佐藤春夫──

河野龍也

關於佐藤春夫滯臺時期的新事實

臺南醉仙閣與臺北音樂會

河野龍也
（實踐女子大學）

在河野老師不屈不撓的努力研究下，搬遷後的醉仙閣的位置也總算確定，知道了佐藤春夫的足跡。

1920 年左右，描寫原來位於府城玄關的安平港早已荒廢，高雄（打狗）漸漸奪走了安平地位的特殊時代

女誡扇綺譚
1925
佐藤春夫

⑥（昌）水果批發

三角山牆邊端裝飾
藝術式的裝飾

山牆側的隅飾
四角額是空白的
細細的卵鏃飾

變形飾文

亭仔腳兩端優美的托架

③

和 民權路三段 10 號的洋樓 ② 簡直是雙胞胎，不過角形的山牆和簷口周邊，保持舊狀，維持得很好。

台南 西門圓環 とその周辺

包括了連晟旅行社的姐妹騎樓，窗戶是縱方形的，3的倍數 ⑭

1945年臺南空襲時受到破壞，這是戰後修好的嗎？

魚焿 35 35

在富盛號吃碗粿

雜亂的街景很丟臉！

這是給日本人看的刻板印象

BRUTUS UO

BRUTUS 封面炎上事件

（2017年7月號的）國華街街景

用 BRUTUS 的街景生成器玩玩看吧！

民族路三段

艾爾摩莎 ⑰ 新美街

赤嵌璽樓 ⑯

錦成

松菱 搬遷駐在所 ⑮ 街屋

宝美樓 住暱

西門路

大概是戰後的吧⋯⋯

羽毛格子窗的那間洋館

住暱

宮後街 ⑦ ⑤

醉仙閣 ①

④

② 真徳藥行（民權路三段18）

由鐵皮屋頂保護的 ③ 三段10號洋樓

水果批發

阿銘牛肉麵 ⑩

⑥

新美街

⑧ ⑨ ⑪ 民權路

開基武廟

BigLong ⑫

紅磚、亭仔腳的洋樓，好像要從小小的身體中溢出來的美好細節，兄弟一起為民權路增色。大小的齒飾，輕盈的緞帶飾，托架也很特殊

院內兒科診所 ⑨

金成商行

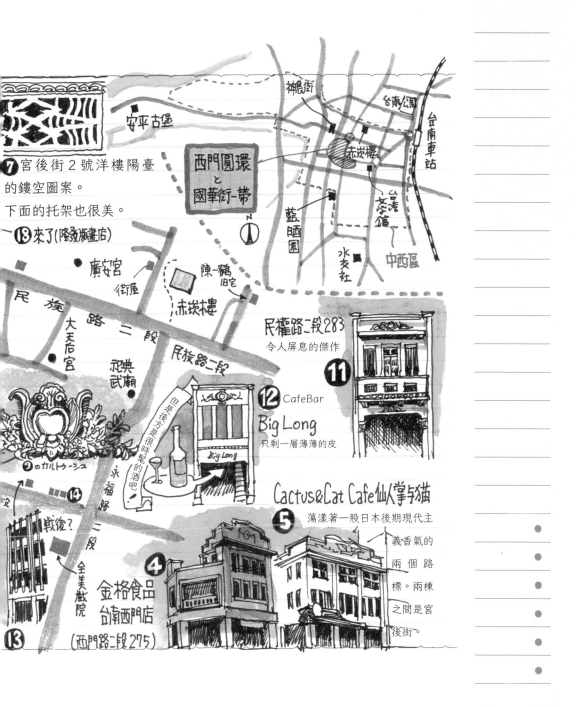

⑦ 宮後街2號洋樓陽臺的鏤空圖案。
下面的托架也很美。

⑱ 來了(隆發源書店)

西門圓環
と
國華街一帶

N

安平古堡

神農街

台南公園

台南車站

赤崁樓

台灣文學館

藍晒圖

水交社

中西區

廣安宮

街屋

陳一鶴舊宅

赤崁樓

民權路二段283
令人屏息的傑作

⑪

民族路二段

大天后宮

祀典武廟

民族路二段

民權路二段

⑨ のカルトゥーシュ

(但是後方是很時髦的酒吧)

永福路二段

⑫ CafeBar
Big Long
只剩一層薄薄的皮

Big Long

Cactus&Cat Cafe 仙人掌与貓

⑤

蕩漾著一股日本後期現代主

義香氣的

兩個路

標。兩棟

之間是宮

後街。

戰後?

全美戲院

⑬

④ 金格食品
台南西門店
(西門路二段275)

⑭

邊緣是銀杏面＊（銀杏邊角加工）的做法！

对面

兩端的勳章飾

裝飾框也很讚

欄杆的鐵窗花

中山路74號

台南・旭峰號（1936?）

衛民街143巷8號の二層樓

說是美麗的日式建築的寶庫也不為過。

在這個不能算是很大的城區裡，多是盡情伸展了個性之羽翼的裝飾，在托架上、在勳章飾上、在女兒牆上、還有在洗石子與磨石子的紋理上，滿懷著熱情又饒舌的店面和住宅。日本後期，和臺南車站大概是同時期的餐具店「旭峰號」，很少見的是二樓切妻斜屋頂構造，因為是在角地裡，往兩個方向開了大大的入口。南側（2F）用雙軌玻璃拉門表現出開放感，勾勒出和風意韻，但陽臺上欄杆的鐵窗花又飄散出臺灣的香氣。現在已經轉成賣水果的店「傻果鮮」了。建築軀體的轉角曲度看起來也很像芒果的曲線。值得注意的是隔著中山路相對的 74 號的民宅。是臺南的「小小的房子」。

亭仔腳和木製窗格門框的房子

衛民街132街屋

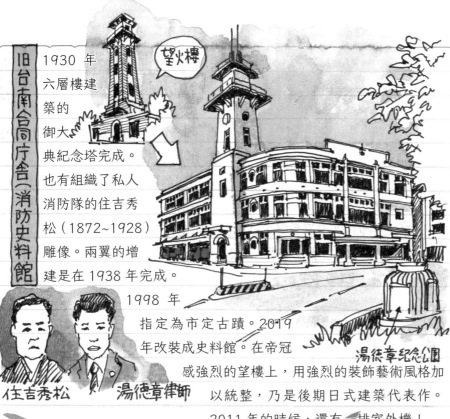

旧台南合同庁舎（消防史料館）

1930 年六層樓建築的御大典紀念塔完成。也有組織了私人消防隊的住吉秀松（1872~1928）雕像。兩翼的增建是在 1938 年完成。

住吉秀松

湯德章律師

望火樓

湯德章紀念公園

1998 年指定為市定古蹟。2019 年改裝成史料館。在帝冠感強烈的望樓上，用強烈的裝飾藝術風格加以統整，乃是後期日式建築代表作。

2011 年的時候，還有一排室外機！

No.A 2431448

元

赤崁樓
── 國定古蹟 ──
CHIHKAN TOWER

7月24日16:10，再次前往 國立臺灣文學館 ，看 安妮與阿嬤相遇～看見女孩的力量展 。1941年之後，至少有 2,000 位臺灣女性，被送到戰地或準戰地當從軍慰安婦。介紹上寫「日本在臺灣徵集『慰安婦』的手段，包括勸誘詐欺、強迫移地勞動、人口買賣等方式」。也展示了「需要增加特殊慰安婦」的軍事電報（臺灣軍參謀）。59 位倖存者，說出了半生故事，是「阿嬤的故事袋」。吳秀妹女士「出生於桃園龍潭，客

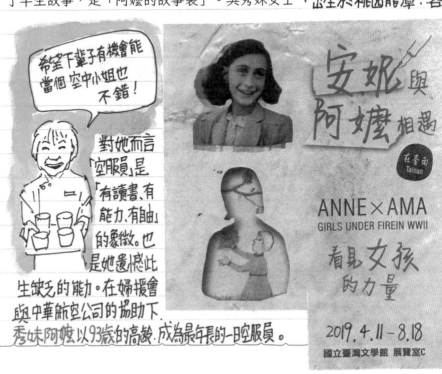

希望下輩子有機會能當個空中小姐也不錯！

對她而言「空服員」是「有讀書，有能力，有曲」的象徵。也是她遺憾此生缺乏的能力。在婦援會與中華航空公司的協助下，秀妹阿嬤以93歲的高齡，成為最年長的一日空服員。

安妮與阿嬤相遇

在臺南
Tainan

ANNE × AMA
GIRLS UNDER FIRE IN WWII

看見女孩的力量

2019.4.11-8.18
國立臺灣文學館 展覽室C

7.25 (木)

離開 台南 新朝
代飯店舒適的房
間，坐普悠瑪前
往 高雄 。坐捷
運到 機場 ，搭
乘 CI 中華航空
196 班次。在秀
妹女士實現了空
姐之夢的機艙
中，我在 15:38
起 飛。19:33 抵
達關西機場。

BOARDING PASS 登機證

NAME OF PASSENGER
WATANABE/YOSHITAKA
FROM KHH
TO KIX

CARRIER FLIGHT　CLASS　DATE　TIME
CI176　25JUL　1535
GATE　BOARDING TIME　SEAT　SMOKE
15:05
21　15:05　SEQ. NO 29K
30

CHINA AIRLINES

臺灣鐵路局
2019.07.25　　111次
全票　　自強(普悠瑪)
T.C.LTD EXP(PUYUMA)

臺南　　11:08開
TAINAN　DEPARTURE
▼　　1車9號
CAR.1 SEAT.9
高雄　　11:36到
KAOHSIUNG　ARRIVAL

NT$106

限當日當次車有效

N90124968878615
4220-1267-0724 22:32

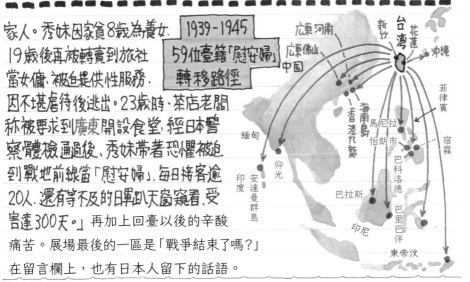

家人。秀妹因家貧8歲為養女，
19歲後再被轉賣到旅社
當女傭，被迫提供性服務。
因不堪虐待後逃出。23歲時，茶店老闆
稱被要求到廣東開設食堂，經日本警
察體檢通過後，秀妹帶著恐懼被迫
到戰地前線當「慰安婦」，每日接客逾
20人。還有等不及的日軍趴天窗窺看，受
害達300天。」再加上回臺以後的辛酸
痛苦。展場最後的一區是「戰爭結束了嗎？」
在留言欄上，也有日本人留下的話語。

1939-1945
59位臺籍「慰安婦」
轉移路徑

台灣
新竹
花蓮
沖繩
廣東河南
廣東佛山
中國
菲律賓
海南島
馬尼拉
香港九龍
怡朗市
宿霧
緬甸
仰光
巴科洛德
印度
安達曼群島
巴拉斯
巴里巴伴
印尼
東帝汶

臺灣文學館（舊臺南州廳）**5**，只有在這裡，我想試著仔仔細細地畫出它的立面。我用 4B 鉛筆反覆地重畫了好多次草稿，連石頭的接縫也畫了進去，才第一次產生了跟建築深刻對話的感覺。因為這座從四面退縮的馬薩式屋頂（沒有折線也可以這麼稱呼＊一般馬薩式屋頂是「四坡兩折」，有兩段斜面坡度）

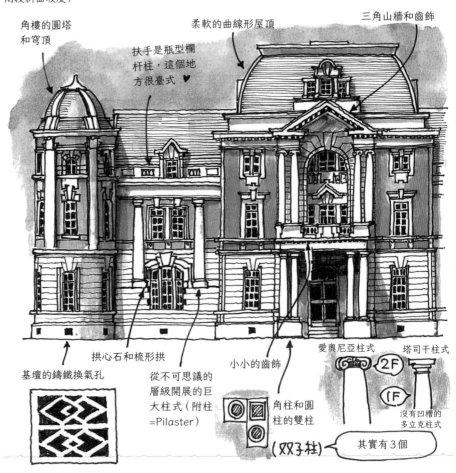

角樓的圓塔和穹頂

扶手是瓶型欄杆柱，這個地方很臺式 ♥

柔軟的曲線形屋頂

三角山牆和齒飾

拱心石和梳形拱

基壇的鑄鐵換氣孔

從不可思議的層級開展的巨大柱式（附柱＝Pilaster）

小小的齒飾

角柱和圓柱的雙柱

（双子柱）

愛奧尼亞柱式

塔司干柱式

2F

1F

沒有凹槽的多立克柱式

其實有 3 個

國立台灣文學館
National Museum of Taiwan Literature

牛眼窗

瓶形欄杆柱

1909年 廢県置庁、台南庁誕生
1913年 上棟
1916年 台南庁庁舎 として 竣工
1920年 廢庁置州 により 台南州に
　　　 以降 台南州庁庁舎 として 使用
1945年 台南空襲で 被弾
1949年～ 中華民国空軍供応司令部
1969年～1997年 台南市政府
1997年 文化資産保存研究中心
2002年 修復完了. 2003年～ 文学館

王惠君・二村悟『台湾都市物語』より

雖保有紀念地標式的威嚴，又賦予建築物柔和的印象。半圓拱、梳型拱和水平楣石，各自都安上了幾乎可以說是過大的拱心石（key stone），製造了重心。引用古典建築語彙的地方很多，每一個都具有濃厚強大的陰翳，在絕妙的配置下，譜出了弘大的交響曲。這也可以說是一種「凝結的音樂」吧。活化老建築的工程大膽地讓新舊元素衝撞，創造出富爆發性又開放的展示空間。官廳蛻變為文學館。理解文學，無疑是認識複雜又充滿苦難的臺灣歷史最重要的方式。在這個地方，看「安妮與阿嬤相遇」的展示，是難以忘懷的體驗。

也請看看內部的樓梯！扶手的曲線和扶手親柱……連扶手都做了設計！

森山松之助

這裡是沒有柱子的。整個浮在空中

第八章

爲什麼臺南
能推動老建築活化呢？──
臺南市文資建材銀行

なぜ台南は古建築再生が進んでいるのか？　台南市文資建材銀行

　　佳里的臺南市文資建材銀行是很了不起的地方。做建築保存和再生，首先，不只是當事者，必須要從讓一般人認識建築的價值開始。但是，物件如果是一兩個就還好，作爲「面」大量保存的話，光只是讓人認識建築價值也不夠，有必要從制度上、又或是實物上建立支持系統，那就是行政單位應該負責的範疇之一了。在臺南，確實有這方面的保障支持系統，看了建材銀行以後，我如此深深相信。

　　在建材銀行和陳老師學到的內容，希望大家可以對照筆記參看。但是，我並不是把全部的想法都記在筆記上。

　　各式各樣的建材，無邊無際地排在棚子、庭院和貨櫃的地板上。在觸碰的時候，我完全被無法表現的、不可思議，或說

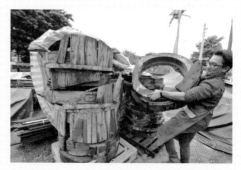

臺南市文資建材銀行中臺南法院窗戶（攝影：渡邉義孝）

是奇妙的感慨所包覆了。因為我的主要工作是採訪陳老師，不可能一個人呆站著，我只好拚命揮掉那種奇異的感覺，用力地把陳老師和工作人員說的話，記在筆記上。

就算是這樣……。那時候的感覺，現在仍然可以清楚召喚出來。我的耳邊，像是聽到了舊建材的「聲音」。無數的「聲音」，充滿了那個場所。

譬如，那裡放著斗拱的「斗」，像是有點靜定的表情。日本的話，這種組物＊（傳統木造建築柱頭的部件）幾乎只限於佛寺或神社使用，臺灣就連古老的民家也常使用。色彩幾乎剝落了，是因為在屋頂邊的高處過了百年吧。被歲月削到極平滑的形式，帶著一股氣韻。

　　或是窗框和玻璃窗。從住宅卸了下來，現在也還是「建築之眼」，有點波浪狀的凹凸窗，沾上了多少次手痕又被打磨到乾乾淨淨呢？到了晚上，窗子上大概會映上全家人的模樣吧。還有，被人握著手、過了一輩子的門把……也保管了很多在臺灣的暴雨和嚴酷日曬中守護了人們的屋頂瓦片……並非是單一個同樣境遇的東西，建材的故事百百種啊，我甚至錯覺，真有那麼多聲音，響徹在我的心中。

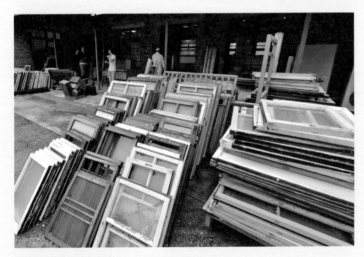

臺南市文資建材銀行窗戶

　　我聽到的聲音，或許並非虛幻。

　　不過，環繞著建築周邊的，人們的生活、記憶、事件和紀錄，因為有這些累積，都市的歷史才得以形成，這也是真實無誤的。當我們能實在感受到歷史之時，眼前的城鎮街道，才首次成為立體式的故事空間，開始對我們說話。

描繪日本時期臺灣一般人的悲喜交集的故事，陳柔縉曾在
《日本統治時代的臺灣》的前言這麼寫：

「時代不專屬於誰，人人身上都是一個時代。記憶不能只靠
幾座古蹟和英雄書上的幾個人，故事不計大小，都值得流傳。」

「有了能看得見風景的故事，才能享受那時的歷史。人們實
際說的話、衣飾和風貌、人和物的動作、甚至是天空的樣子……
這些風景都齊備了，才能看得情景。也就是說，細節很重要。」

和陳柔縉可能是不同的文脈，但我認為這裡所說的「細節很
重要」，這種觀察者的態度，正是建築探訪中必須發揮的部分。
不只是奪人眼目的壓卷般巨大量體，我希望盡量不錯過那些別
人不小心看漏的設計細節。想讓設計者有意放進去的思想和機
智或玩心，也能流進自己的心裡。那些想法和記憶，在建築解
體後依然存在，應該也還刻在種種的建材和零件上吧。

因此，到了現在，我也還把它們記在筆記上。前陣子，因
為意外事故而遠行、和我同一個世代的陳女士說的話，我記了
下來，以作為自己的「旅行座右銘」。●

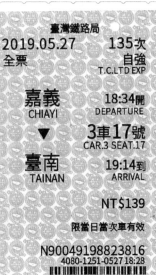

臺灣鐵路局

2019.05.27　　　135次
全票　　　　　　自強
　　　　　　　T.C.LTD EXP

嘉義　　　　　18:34開
CHIAYI　　　DEPARTURE

▼　　　　　3車17號
　　　　　CAR.3 SEAT.17

臺南　　　　　19:14到
TAINAN　　　ARRIVAL

　　　　　　　NT$139

限當日當次車有效

N90049198823816
4080-1251-0527 18:28

海馬

兩年前設立在佳里的糖廠的建築裡。
因為需要比較大的空間。

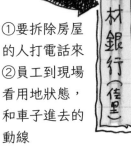

是這樣的系統。

多 進　　　　　　　　　　限制 出

建材銀行（佳里）

①要拆除房屋
的人打電話來
②員工到現場
看用地狀態，
和車子進去的
動線
③說服不情願
的拆除業者、
想賣掉的業者

①使用舊材料的對象
是文化資產！
②如果是由社區申請
的話條件可以緩和
③符合臺南市的條
例，得到補助金的話
也可以使用。
（免租金。營運費
200 萬 NTD）

飲料
冷

送上飲料食
物，有時候還
幫忙工作！

檳榔

2019
5.28 (火)

渡邊先生！昨天來嘉義，怎麼不跟我聯絡呢？
其實我 28 號早上，會到佳里的臺南文資建材
銀行一趟再回到嘉義，你要不要坐
我的車呢？

南華大学 陳正哲 教授

臺南市文資 佳里區 建材銀行 舊糖廠

我是佳里人

我負責家具和窗格門框等建具 ♡

大木

小木

構造材

建具裝飾

侯成育 氏

游子萱 さん
ヨウ ツー シェン

昨天晚上收到了
這樣的訊息，於是接受了陳老師的好意。一個小
時左右的雨中車程裡，
上了一堂陳老師的特別
講座課程。佳里郊
外的舊糖廠的辦公
室，是紅磚木造桁
架的 L 型格局的
平房
建
築，
只有角落
部分呈現白色
曲線的立面，
是「轉角建

灰泥

① 山系⋯白河 石材原料 バイアー
② 海系（牡蠣殼）
③ 珊瑚礁系⋯金門
和澎湖島（島內有 70
間工廠！）

在這裡保管的
臺南地方法
院牛眼窗

築」之一。這個建築物，不只
是單純的銀行、也不是單
純的倉庫。從柱、梁、斗
拱等構造材到龍、神像等
裝飾部材、窗格門框、玻
璃、瓦片、石材等

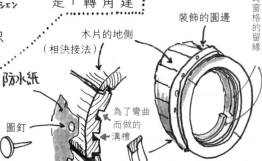

防水紙

木片的地側
（相決接法）

裝飾的圓邊

旋轉窗格的留綠

圖釘

為了彎曲
而做的
溝槽

瓦の刻印

到礙子等龐大的材料，仔細地用從前所在的場所性質和屬性加以整理（如右頁標籤），建材銀行是為了讓材料步上「第二春」的 等待邂逅之「相遇場所」。也有「再生後」的說明，有時候也會看到「原來的擁有者」和「接受轉讓的居民」在看板前聊天。可以說是一種幸福的光景吧。而我最感動的是，詳細地解說所有的部件各自有什麼樣的名稱，以及曾經完成了什麼樣的任務。陳正哲老師說：「我們成立了文資建材銀行的制度，問題在於，我們怎麼讓市民了解銀行的努力。除了展示和演講活動，在佳里這裡我們也舉辦 DIY 學校。而且，歷史建築的修復，灰泥（漆喰）是最適合的，因為可以讓壁體裡面的濕氣慢慢地散掉。所以我們辦了和市民一起從零開始做灰泥的工作坊，希望傳承前人的智慧。」

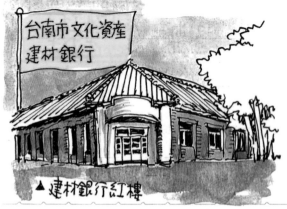

台南市文化資產建材銀行

▲ 建材銀行紅樓

▶陳先生是在臺南、嘉義、東京大學，持續守望著建築保存活化工作的第一人。從那樣的經驗中，他說建築的活化和城鎮經營的工作中， 最重要的是「人」。比建築還更重要。「想修復的人、想經營的

保存在臺南市文資建材銀行的材料部件，全部都加上了這種標籤（tag），作成資料庫。

專案檔號：1061029-AP010-WD789
物件名稱：窗1扇
物件規格：(長度×寬度×高度×直徑)
60.4CM-46.5CM-CM-CM
儲放位置：貨櫃D
處理方式與備註： 一般物件·處理入庫

人……我一路以來看了很多。但是，過了兩三年以後，失去熱情的人也不少。所以，我在選擇的時候，重點是要能看人。如果選了正確的人，他們就會非常認真地努力。第二重要的是，如果一起工作的人不夠的話，就得好好培養。跟設計師一起，『教育』那

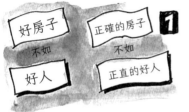

好房子
不如
好人

正確的房子
不如
正直的好人

1

些承包工程的建設公司的社長，很重要。其實，我現在進行 嘉義的木都 2.0 ，主要重點在於人材培育。確實，一定是『花錢』的工作，不過，在那之前，是不是有認真地面對建築，態度是很重要的。」

▶臺南的整修活化的活動標語是「好舊好」。是「舊物的好處」

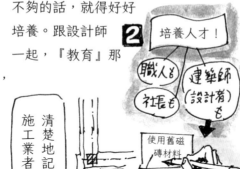

2
培養人才！
職人& 社長も
建築師（設計者）を

清楚地記在圖面上，施工業者才能跟著做

使用舊磁磚材料

使用舊材料

好好地寫在圖面上！

這是建築師的責任喔！

和「舊東西是好東西」的雙關。▶接下來，陳先生談到了在嘉義做的建築再生的工作。這裡他特別意識到的是 從小處做出大事 。這樣就能得到政府的同意。陪伴住在宿舍的人們，提案做下水道的整修工程。空屋再生裡的「不用租金，但要自己整修」，也就是「以修代租」的制度相當重要。即使沒有大筆資金的人也能輕易地參加。想入住的人，被要求的是修理能力（40%）+ 經營能力（40%）+ 公益性（20%）。這是重點。接下來，共同木育舍提供一年一度，免費的房屋診斷服務。簽約是以 5 年為單位。法務部好像也有把監獄移撥給市府的意思。嘉義市會怎麼做呢，雖然是困難的課題，不過比臺南還小的城市，職員的熱情和能力之高，一定能讓問題快速解決。還有，舊監獄宿舍群的再生活用，規矩是「賣東西 NG」「飲食 NG」（因為隔壁就有食堂）「只能工作」。那個多肉植物的蘇先生，在舊監宿舍也沒賣東西，系統家具設計是本業啊！沒有要賺錢啊！

嘉義の經驗

舊屋力 ジャウーリ　木都 2.0　以修代租　舊監獄宿舍群

助成対象
・所有者/使用者
・市民団体や学校
補助金プロジェクト
・設計
・復原, 修復,
・補強, 設備付加
・伝統技法

尾道見晴亭?!
*（渡邊先生與尾道空屋再生計畫的夥伴在尾道修理的別墅）

申請時，注重活化企畫，不過知道門道的設計者還不算多。因為很難當作辦公空間使用，有 NTD5,000/ 月的租金補助。

第九章

建築痴的
府城美食挑戰──
赤崁璽樓、阿霞飯店

老街に迷い食を愉しむ　赤崁璽樓、阿霞飯店

一個人旅行的時候，我絲毫沒有享受美食的餘裕。

因爲，只要還有一點點時間，我就會很貪心，「再看一個建築吧」。難得來到美食勝地臺灣，然而我不是大嚼超商三明治邊畫素描，就是狼吞虎嚥牛肉麵以後趕著上路……我這種風格，好像很難改變。

卽使是這樣的個性，只要和別人同行，情況就不一樣了。身邊有旅伴時，會想慢慢品嘗當地的滋味。也會有人這樣邀約，「你都來臺灣了，一定要讓你體驗美味的食物」。多虧那些親朋好友，連我這樣的建築痴，都能略懂臺灣美食。

這一章想介紹的是親切的朋友們帶我去的店家。

　　當地代表性的高級餐廳、雜亂的市場中總是熱熱鬧鬧的平民美食、邊走邊吃的路邊攤的味道，每個都是我想深深記得的臺南好滋味。爲了記憶，於是記錄。寫在筆記裡的用餐紀錄，就算時間經過，也不會在心中消逝。記錄飲食時，唯一的煩惱是，必須耐得住善意的眼神……他們會不斷催促著「趁熱吃啊，不要畫什麼素描啦。」

　　說到臺南飲食，有一本書不能忘記──辛永清著《府城美味物語：臺南安閑園的飯桌》(日文版：安閑園的食桌)。

　　身爲臺南望族之女，辛永清在晚年時回憶兒時料理所記下的散文。我讀了這本書更深刻地明白了，飲食果然才是最能強烈表現出一個民族生活文化的領域。隱藏在巧克力裡的苦澀追憶。在提及內臟料理時，回想起從前家中健壯廚子的動作。爲了那些要等主人用完餐才能吃剩菜的傭人，特地留下湯品的體貼、以及從結婚宴客料理談北部和南部習慣的不同。我只是稍微接觸了臺灣食物的旅人，都能從此書的視角到達深刻的飲食世界。

　　作者的兒子辛正仁書後的跋語這麼寫：「我覺得鮮明地回想起從小便伴隨著自己的細膩感情，是綜觀自己往後該如何生活的最好辦法。」*(劉姿君譯，《府城的美味時光：台南安閑園的飯桌》)而熱愛料理、將招待客人當成自己的無上喜悅，辛永清女士的哲學，透過飲食，充分地承傳了下來。

　　我曾在板橋的居酒屋和臺北朋友一起吃飯。其中有一個人提起，「和臺南的食物一比，臺北的東西簡直是豬飼料。」實在

是太過分的說法了，如果是臺南人這樣說的話，肯定會大吵起來，但那是臺北人自己說的，所以我也只是靜靜地聽。

他接著說，「臺南從鄭成功時代開始，有連綿不絕的歷史積累，所以臺南人常說『不管什麼，臺南都是第一』。可惜的是（笑）在某種程度上，我們還不得不同意呢。」

他還聊到「餐廳的樣子」。「臺北人傾向『用SOP判斷』、『用服務或裝潢來判斷』、『有名了以後，就算廚師換人，也還是會受歡迎』，相反的，臺南人『追求食物的本質』、『服務態度差店裡又骯髒，可是用味道一決勝負』，『很多店都是老闆兼廚師，所以店家表現出的個性很強烈』。」

我要說，「各位臺北人，請千萬壓抑住怒火！」以上的言論，千真萬確，都是我從貨真價實的臺北人那裡聽到的感想。

那位臺北人告訴我的「臺南好吃」清單，我還保留著。松竹當歸鴨、冰鄉八寶豆花、阿江鱔魚、存憶咖啡館、上林牛肉鍋、謝家八寶冰、六千牛肉湯、包成羊肉、赤崁樓旁炭火烤土司、鴨母寮市場垃圾麵、泰成水果行芒果冰、夏家魚麵、蔡三毛豬血湯、葉鳳浮水魚羹、阿卿杏仁牛奶冰……。

真不甘心，胃只有一個。胃也跟卡臣一樣有兩個就好了！（各位讀者，發現我這是在模仿行政院長蘇貞昌的「卡臣」迷因嗎？）在旅行中，我得記得常常帶上這個清單。總有一天我要跟那個朋友報告。「你分享給我的臺南美食，我終於都大快朵頤了！」●

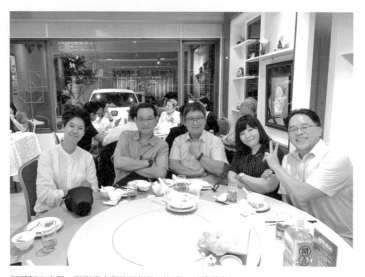

阿霞飯店晚餐，謝謝臺南觀旅局招待！(提供：渡邉義孝)

赭紅色的
圓頂

圓形與拱形
的老虎窗

壁柱上有
4 條帶
子，很
醒目

四角的裝
飾絕妙

柯林斯式
柱頭

柱身 12
條溝槽

卵鏃飾與
圓形及葉
子浮雕
（勳章飾）

拉長了的
方形臺座

氣溫陡地升高。從 臺南地方法院 的背面
進入。1914 年完工，乃是由森山松之助設
計（小野木孝治）的巴洛克樣式（雖說如此，
也有新古典主義特有的勾勒感）的非對稱形
磚砌結構近代建築。殖民統治邁向第 20 年，

八角圓頂
和鼓環

已拆除的
尖塔

天然黏板岩屋瓦

老虎窗 牛眼窗

主出入口 次出入口

39

雖有讓人們見識帝國威儀的目的，繁多
的設計意趣結合
的巧妙，可說是
壓倒性的傑作。
仰望主出入口旁
的圓頂時，這個

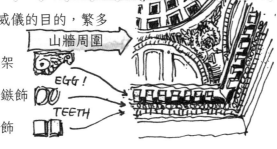

山牆周圍

托架

卵鏃飾　EGG!

齒飾　TEETH

圓頂大廳的空間和光線的氣魄和無數的建築要素所合奏出的細節「洪
水」，在這恢宏與細緻的兩極之間，我頭皮都發麻了，不由自主地張開
嘴巴，驚嘆不已。我最感動的是，館內對實物的解說、建築愛好者必定
垂涎不已的建造模型、參考例子的介紹、防白蟻的苦心和一路走來的奮
鬥過程。手冊上寫
著「司法，是為
了守護人權的存
在。」這個社會，
政府能理所當然地
發出如此的宣言，

底塗　中塗　面塗

司法制度的演進，主
要代表民主、人權與法治
發展的軌跡、⋯並讓
你感受到現在的司法
是為了保障人民權益
而存在，從了解司法演

我的國家日本，什麼時候能進步呢？

14:00，在政大書城進行 臺南市觀光顧問任命典禮‧新
書分享會 正式開始。由大阪紅椅頭活動認
識的王時思副市長手上接下聘書。高彩雯口譯
活動。Andleo、楊拉扣（老
屋顏）也前來參加。16:00
活動結束。

臺南的宣傳，
接下來也要麻
煩你了！

王時思副市長

40

台南市中西區民生路1段157巷(蝸牛巷)27

這間切妻斜屋頂住宅之美啊！對聯的朱色彷若紅脣般鮮豔，玄關格子的鐵窗花也很新潮。文學家葉石濤的故居好像也在附近。▶接下來，最讓我感動的是戰後的電影院全美戲院（1950 年）的手繪看板

出隅詳細

南京雨淋板是鐵皮包覆的，

因為下方的磚造基礎，雨淋板像是裙襬般展開

水泥砂漿加工

在國立成功大學以武德殿的研究取得碩士學位，以「總督府官舍建築標準」的研究取得博士學位。

1905~20 年間有中央的「標準」，後來漸漸交由各州營繕課設計，各自發展。

全美戲院也是手繪看板！

↘結束了像迷宮般的台南建築田調！謝謝。

永福路二段，陳德聚堂

43

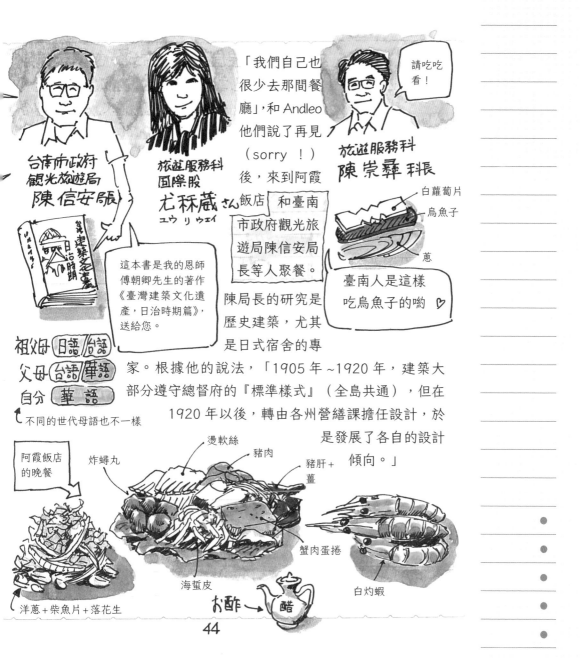

台南市政府
觀光旅遊局
陳信安局長

旅遊服務科
國際股
尤秌葳さん
ユウ リ ウエイ

旅遊服務科
陳崈彝科長

「我們自己也很少去那間餐廳」，和 Andleo 他們說了再見（sorry！）後，來到阿霞飯店 和臺南市政府觀光旅遊局陳信安局長等人聚餐。

請吃吃看！

這本書是我的恩師傅朝卿先生的著作《臺灣建築文化遺產，日治時期篇》，送給您。

白蘿蔔片
烏魚子
蔥

臺南人是這樣吃烏魚子的喲 ♡

祖母 日語 台語
父母 台語 華語
自分 華語
↳ 不同的世代母語也不一樣

陳局長的研究是歷史建築，尤其是日式宿舍的專家。根據他的說法，「1905 年～1920 年，建築大部分遵守總督府的『標準樣式』（全島共通），但在 1920 年以後，轉由各州營繕課擔任設計，於是發展了各自的設計傾向。」

阿霞飯店的晚餐

燙軟絲
炸蝦丸
豬肉
豬肝＋薑
蟹肉蛋捲
海蜇皮
白灼蝦
洋蔥＋柴魚片＋落花生
お酢→醋

44

紅蟳米糕

一定要在
27 秒以
內快炒喔

鱔魚

阿霞飯店

豬內臟的湯

羹湯
（有蟹肉）

芒果

芭樂

西瓜

甜點其一

陳信安局長也讀了拙著《臺灣日式建築紀行》，他告訴我：「你的書裡，不只是建築，也描繪了許多人的故事。那是和其他的書不一樣的地方喔。」另外，關於機堡的調查，他說可以參考洪致文的《不沉的空母》。

友愛街飯店前自助餐便當初體驗

①空心菜 ②海蜇皮？

③炸茄子

湯

筍絲

白米

打開盛湯的塑膠袋的時候，有點緊張

羹湯是「勾芡」的，這也是「臺南風」。以前，砂糖是有錢人才買得起的高級食材，大量在料理中使用砂糖，造成了「臺南＝甜」的印象。這也可以說是飲食之都臺南的一個背景故事。

45

享用了精心製作的料理，20:00 解散。他們建議我「臺南市美術館現在有夜間開館」，於是我從善如流，散步前往。20:15，到達臺南市美術館 1 號館。比想像的還更有可看之處。1931 年蓋的舊臺南警察署，我還記得它 2011 年的樣子。經過了石昭永×坂茂的大膽改建，但是仍舊可以在各處感覺得到他們對原創細節的尊重。好感度大增。如果沒有閉館時間的話，我會待到早上吧。

聽說布丁做法是日本時代向日本廚師學的

銀波布丁

湯圓

杏仁豆腐

紅豆

龍眼

甜點之 2

甜點之 3

臺南市美 1 館

イモ

牆面噴漿材質試做片

入口樓梯的柱子

全部是磨石子工法

46

早餐券
BREAKFAST TICKET

房號 ROOM NO　902

姓名 NAME

日期 DATE
MAR 30 2019

券號 NO
32693

供應時間 SERVICE TIME　AM06:30-AM10:30

注意事項
・用餐地點：1F 餐廳
・用餐前請出示，此餐券限一人使用
・如使用超出餐券價值，請補足差額
・本券不得退款或轉讓。限當日使用，隔日無效

IMPORTANT NOTICE
・Location：1F Restaurant
・One person only. Please show this coupon before ordering
・Any amount exceeding this voucher value will be your personal account
・This coupon is Non-refundable, Non-transferable, Non-Accumulative
・Valid on the specified date only

700 台南市中西區友愛街115巷5號
TEL・886-6-2218188　FAX・886-6-2215123

7.24 (水)

在 台南 新 朝 代 飯 店 2606 室，07:30 起床。從永樂市場開始街區散步。3 月和曾憲嫻老師聊天時說到的新美街，窄窄的小巷彎彎曲曲，兩邊排列著精心的逸品，活化為美麗的咖啡店或辦公室。

如同寶石一樣。日曬變強了，已經過了 10 點。看著日式建築 Map，一走出民族路二段的地方，讓我完全醒過來的建築，正在等待著相遇。雖然是轉角建築，大馬路那一側是主要的立面，亭仔腳上承載著白色的洋樓。縱長的上下拉窗顯示出方正的品格，綠色的橫（水平線）勾勒出裝飾風的高級氣味。角落部分微微的彎曲也是。那上部裝飾著幾何學式的緞帶，也是美好的演出。在三樓，滿滿窗戶的木造平房，也融入了風景之中。我坐在凳子上畫畫時，臺南市政府的陳信安局長打來了電話。「現在在市內吧？在哪裡呢？我要拿那本書給你喔。」

5 分鐘後，局長到了，送了書給我。

雖然是 3kg 的巨著，不過是渡邊先生需要的書，送給您。

林百貨到沖繩出差，因為有活動，我昨天才去了沖繩又回來。

接下來，我走進了 赤崁璽樓 和 艾爾摩 的建具大全 的巷子裡。和路人擦肩而過就嫌擁擠的巷弄深處，竟建築了如此堂皇的「四層樓」。和對面留下的艾爾摩莎一樣，恍如陡然間出現了濃縮的熱帶時空。在烏龜遊玩的庭院裡，古爵豪手上拿著冰茶出現了。「您是日本來的嗎？請喝茶。有興趣的話也可以看看裡面。」內側的感覺更加濃密。磨石子的彎曲欄杆扶手

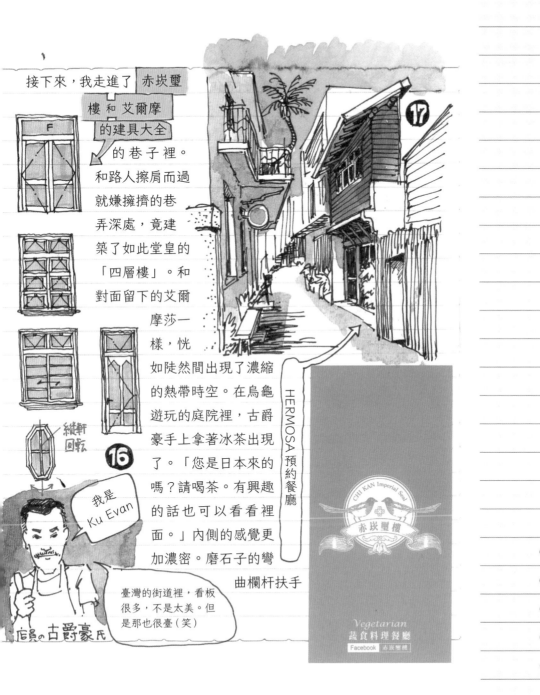

F

縱軒回轉

⑯

⑰

我是 Ku Evan

店員の古爵豪氏

臺灣的街道裡，看板很多，不是太美。但是那也很臺（笑）

HERMOSA 預約餐廳

CHI KAN Imperial Seal
赤崁璽樓

Vegetarian
蔬食料理餐廳
Facebook 赤崁璽樓

有柳丁的沙拉

三種麵包

奶油

水果

湯

赤崁璽樓的
燉飯午餐

燉飯

不過最值得稱讚的是，費心製作的料理的品質，完全不辜負這麼好的空間，我一時忘了時間的流逝。17世紀以來的歷史層次的堆疊，讓人想起有機體的複雜血管般的細窄街路。才想著「這前方的深處，應該沒什麼了吧」，然而在這種小路的前方，等待旅人的卻是與驚人建築的邂逅體驗。我在這一次的旅程終於明白了，這就是臺南這座歷史都市的核心。第6次的臺南，第一次到了赤崁樓。▶ 13:30，回到旅館小憩。

右營埔廣慈院旁邊的建築

你是日式嗎？

我這麼一問，很快地陳局長就留言「那不是日治時期臺南醫院的建築嗎？」不為人知的佳作。

1653年的 赤崁樓 的身姿
（普羅民遮城）

台南公会堂（一九一二年）

14:40 復活。再次出去街上。

吳園的公會堂是明治末期建築。三廊式巴西利卡教會平面。畫了 十八卯茶屋。

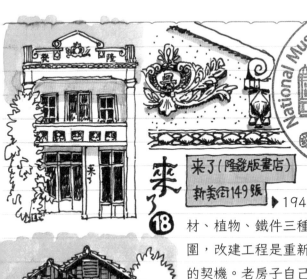

来了⑱

来了（隆發版畫店）
新美街149號

▶1948 年以前的建築，「木材、植物、鐵件三種部材會表現出不同的氛圍，改建工程是重新學習臺南的文化和生活的契機。老房子自己有尋找最適合的人的力量。」【臺南老屋 2017（李元宏氏）】

中西區 萬昌街58號の宿舍

劉彩仁診所 と

對面的平屋頂與木造街屋

史料館 消防 臺南市 Tainan City Fire Museum

仔細地看了從臺南車站到湯德章公園的區域，明明經過了好多次。

遠生醫院
（大正14/1925）

袖壁往下變細了

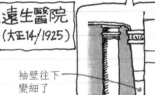

————第十章

臺南不止步：
永續的古蹟保存——
水交社園區、臺南車站

台南は止まらない　未来へ続く古蹟保存　水交社園区、台南車站

　　2019年12月，我在臺南。如今回望，正當疫情來襲之前。我之所以會參加水交社文創園區的開幕活動，是臺南市觀光旅遊局局長陳信安先生的通知。

　　到目前為止，我在臺灣看過好幾個文創園區。每一個都是日本時代建設的工廠和宿舍群的保存再生案例。臺北酒廠變身為文化產業設施「華山1914文化創意產業園區」、臺灣總督府專賣局松山菸廠活化為以藝術為主的創意空間「松山文創園區」。每一個活化空間都是臺灣特有的、既獨創又極具企圖心的歷史建築改造傑作。

　　不過，水交社和至今看過的文創園區，看起來有點不同。裡面的展示，不只是日本統治時代臺灣不可或缺的重要歷史斷

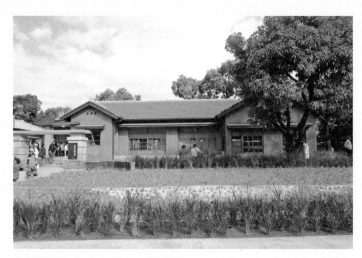

水交社園區

面，還凸顯了戰後的眷村生活。而且，各個展館的螢幕，完美
融合了「IT技術」和「活生生的體驗」的兩端。看到這種概念和
表現手法以及設計力，我甚至湧起了不甘心的感覺，想著「臺灣
又進化到更高的層級了」。

　　寫這篇稿子的時候，臺南車站的修復工程正在順利進行中。
臺南車站，名副其實是「臺南的門面」，裝飾藝術風格的白色車
站，和1936年當初興建時同樣，會是併設旅宿和餐廳的「旅行
玄關」，日日迎接新的旅客。隨著工程進行，據說也發現了施工
當時的材料和設計巧趣。這些經驗，想必都會更加提高修復技
術人員的技術吧。

　　我在臺南旅行時，經常利用的「自助洗衣店」位於公園南

路。把錢投到機器以後，等待的時間，其實走回旅宿也行，不過我更喜歡吹著夜晚的涼風，在周圍散步。就在那時，在巷子盡頭看到一間木造砂漿的二樓洋館。大大的半圓拱相當顯眼。雖然知道是重要的遺構，不過窗戶破了、牆壁上也開了洞。給人留下的只是整體都嚴重破損的印象。卽使是這樣，建築物發出的不可思議的魅力讓我心有所感，我實在無法離開這棟被外燈的橘黃光線照耀的建築，只能痴痴地凝視著。

之後，看到Facebook的朋友的文章，才知道這棟建築就是「臺南偕行社」。1915年興建的陸軍將校的集會設施。2005年成爲無人照管的空屋，但有許多市民出面反對拆除。2007年雖登錄爲歷史建築，事態並未改善，2017年實施建築調查。我看到報導提到文化部終於提撥8,500萬元預算，臺南市啟動了全面修復工程。這是2021年3月的事。「臺南偕行社」預定轉化爲文化設施，預計於2024年修復完工，如果是這樣的話，那個時候，我應該可以「再見」到它。

臺灣不止步。

總是看著未來，持續進行著別處無法達成的挑戰。自國的歷史，不管是陰是陽、是正面或負面，都無畏地直視，是爲了確定自己的認同，也是爲了前往更好的未來。建築的保存和活化，是歷史的漫漫長旅中不可欠缺的重要車輪。我們日本人，也應該直接凝視那些刻在歷史裡的光和影，和好鄰居臺灣一同向前走。然後，我希望，總有一天，日本也能在這個領域追上臺灣。●

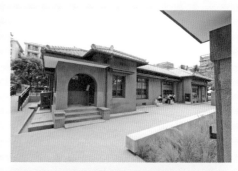

水交社園區建築與展示

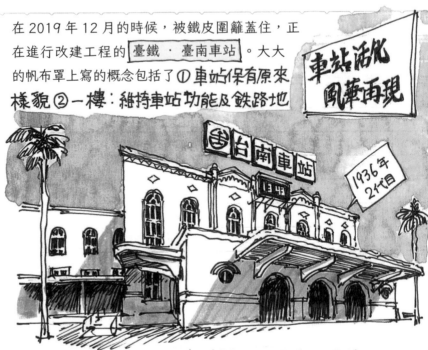

在 2019 年 12 月的時候，被鐵皮圍籬蓋住，正在進行改建工程的 臺鐵‧臺南車站 。大大的帆布罩上寫的概念包括了①車站保有原來樣貌②一樓：維持車站功能及鐵路地

車站活化
風華再現

台南車站

1936年
2代目

下化後再另行規劃 ③二樓：餐廳及旅宿空間規劃 這個臺南車站是第二代，1934 年 開始施工，36年竣工。設計者宇 敷寫上 但是，「尊崇簡素」， 為什麼，還 加上地讓神馳 了滿滿 我覺得最美！！！人心醉 的細節設計 的細節 呢。

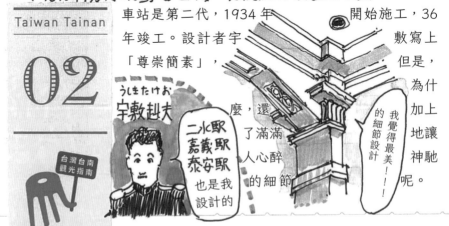

Taiwan Tainan

02

うしまたけお
宇敷赳夫

二水駅
嘉義駅
泰安駅
也是我設計的

台灣台南
觀光指南

台灣台南

那裡可以看到完全轉移到現代主義前的，抑制性的建築語彙的盛開。一部分會讓人感覺到阿拉拍趣味的傑作。

檢索第一代臺南火車站站體建築時，會看到 西來庵事件（1915年）。臺灣人的武裝抗日事件，首腦余清芳、羅俊、江定等主事者被捕，他們被捉走的畫面裡，照到了下屋正在改建的臺南車站。如果我不畫車站的

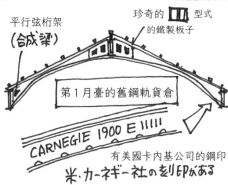

平行弦桁架（合成樑）

珍奇的 ⊞⊞ 型式的鐵製板子

第1月臺的舊鋼軌貨倉

CARNEGIE 1900 E ‖‖‖‖

有美國卡內基公司的鋼印
米・カーネギー社の刻印がある

話，一定永遠不會接觸到這樣的畫面，是日本統治時期不能被忘記的歷史的一頁。刻印著那樣的歷史記憶，臺南車站，現在漸漸成為火熱的再生景點。

1900年初代

1910年代增改建

台南是一個適合人們作夢、幹活、戀愛、結婚、悠然過活的地方！

葉石濤

有點凹下？

切妻（懸山斜屋頂）和寄棟（廡殿頂）

特殊的屋頂

山林事務所

1925？

❻

旅途上邂逅的建築，為我打開了對從前不知道的世界、或未曾感到興趣的事物的關心。2011 年在臺南看到的這個建築正是其一。

隔年，這裡修復再生，成為臺灣的代表性文學作家

葉石濤文學紀念館（市定古蹟）。

▶ 總督府注意起林業資源

▶ 1903 年（明治 36 年）開設樹苗養成所，後與曾文溪森林治水所合併，成為臺南山林事務所。

▶ 曾文溪水源位於阿里山，長達 138km，是烏山頭水庫所在的河川。

認識建築之後，開始的探究之旅

山林事務所是？

葉石濤是？

2012 年，成為他的文學紀念館

絕滅危惧種

黑面琵鷺飛來了河口。

黑面琵鷺
Platalea minor

每年冬天來到台江國家公園

這棟建築的外觀，真是越看越覺得不可思議。「不是斑馬（辰野式）的紅磚」建築，在臺灣其實並不是那麼多。簡直是，可以在康德（Josiah Conder）設計的三菱一號館中看到的 19 世紀英國維多利亞風的模仿，貫穿了兩層樓的開口部，讓我感到一股再一步就會朝向臺灣式巴洛克的氣息。另一方面，托架的細節又有裝飾藝術風的萌芽。設計者和（正確的）建築年不詳。總有一天想解開這個謎！

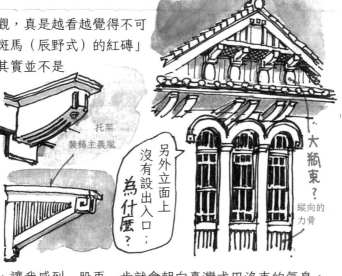

托架
裝飾主義風

另外立面上沒有設出入口；為什麼？

大瓶束？
縱向的力骨

沒有土地哪有文学？
土地なくして文学がありえるか？

葉石濤 Yè shítāo
(1925 ～ 2008)
台南出身の作家。文芸家。

1925 年生於臺南，地主的富裕家庭。1932 年進入末廣公學校。受日語教育，1936 年進入臺南州立二中（現為臺南一中）。15 歲（！）發表《媽祖祭》。1945 年受徵召，迎接戰爭的結束。成為小學老師。轉換到中文。白色恐怖的時代 1951 年遭逮捕入獄。1954 年釋放。在當局監視下生活，1965 年發表《青春》、《跨語言世代》。

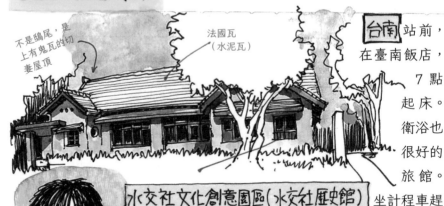

12.25（水）

不是鴟尾，是
上有鬼瓦的切
妻屋頂

法國瓦
（水泥瓦）

台南 站前，在臺南飯店，7 點起床。衛浴也很好的旅館。

水交社文化創意園區（水交社歷史館） 坐計程車趕到興中街的水交社。天氣晴朗，陽光強到刺眼，真的是四季皆夏的地方。文創園區今天開門，設了臨時停車場和臨時廁所，像是大祭典的氛圍。在展示館的對面畫素描時，有一個帶著小孩的媽媽跟我搭話。她很快地用日文對我說：「你是那位出了書的？」到京都留學過的這位媽媽，說是讀過我的作品。「可是，那本書，介紹臺南的部分很少呢。希望你多寫一點啊～」她笑著說。然

張 承衰君（4）

大叔，你在幹麼呢？為什麼在畫我？

後有一位年長的女性向我建議「中日交流協會的日本房子很多」「要去看天公廟隔壁」，還請我喝了丸子湯。實體的戰鬥機（Tiger 2）就放在屋外。這裡不是只有木造的宿舍，主要是磚造外牆的平房，所以和「日式」的印象有點不一樣。2004 年指定了 8 棟上級武官用的宿舍

兩根
煙囪

儲水槽

水交社

SHUEI JIAO SHE Cultural Park **25**

為市定古蹟，2013 年開始了修復‧活用計畫。2016 年開始進行各項工程，總工程費用 3 億新臺幣。和陳信安局長打招呼以後，參觀主題館，是南側的建築。

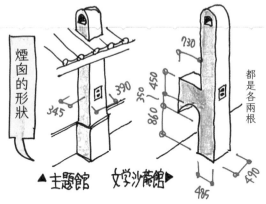

煙囪的形狀

▲主題館　文学沙龍館▶

350 | 450
860 | 390
345
730
都是各兩根
485
490

藝術家們把原來的住戶們找回來，採集「記憶」。日本海軍時代、中華民國空軍時代等各自的歷史，透過照片、建築、影像、飲食、文學等傳達給觀者。採訪影像和「食物」展示，是「動的」展示！

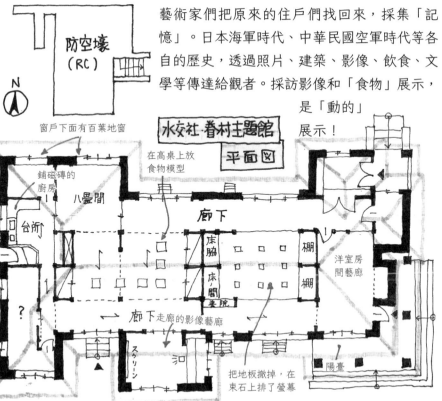

防空壕（RC）

N

水交社‧眷村主題館 平面図

窗戶下面有百葉地窗

在高桌上放食物模型

鋪磁磚的廚房

八疊間

台所

廊下

床脇
床の間
棚
棚

書院

洋室房間藝廊

廊下走廊的影像藝廊

スクリーン

把地板撤掉，在束石上排了螢幕

陽臺

26

台南水交社‧眷村主題館 看了以後，我的印象是臺灣日式建築再生、活用的做法「又前進一步了！」小小的高桌子的展示，有一種「窺視‧隱私感」，撤掉地板，在束石上展示影像的手法（雖然在無障礙的做法上，有困難之處），把建築的構造特性，

用視覺化的方法表現，很有意思。從點心的影像展示學習歷史，也太棒了吧!?作為建築，明明是「磚瓦＋臥梁」的外皮，內部卻是和室，令習慣日本建築的我感

タイガー－Ⅱ

也有 F-5E 戰鬥機的實際展示

水平尾翼歪了！

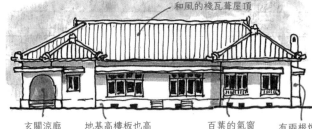

和風的棧瓦葺屋頂

玄關涼廊　　地基高樓板也高　　百葉的氣窗　　有兩根煙囪（廚房＋浴室用）

水交社眷戀

水交社文化園區

水交社文化園區

27

台南大飯店
HOTEL TAINAN

台南市中西區成功路1號
I Cheng Gong Road, Tainan, Taiwan, R.O.C.
Tel:(06)228-9101 Fax:(06)226-8502
訂房專線：(06)223-2857
訂席專線：(06)220-7829
http://www.hotel-tainan.com.tw
hotel-tainan@hotel-tainan.com.tw

到意外，不過那
表現在牆壁厚度
和建築中心線的
偏移，較難直覺
地理解其內部格
局，不過可以說
也很有臺灣特
色。這個男女老幼熙來攘往的園區，也會成為重要的觀光文化景點，受到大家的歡迎喜愛吧。這樣看來，日本好像又倒退了兩三步的樣子。13:00，離開水交社，往臺南的西邊。目標是公有零售市場保安市場。開始 臺南舊 新町 街區散步 。大智街和大勇街交叉點的轉角建築①在大大的街道轉角立了平緩斜面的三角楣飾，勳章飾和蔦葉

A6M零式戰機
戰爭雷霆 war thunder
P-40E (米)
來了臺灣嗎？
Mosquito (黄)
木造機 1941〜
thunder storke
(米) F-84F
軍刀 sabre
(米) F-86

水交社ゆかりの機種

大智街95號

①

28

● 第 2 部

對談篇──
當我們談論臺南日式建築

トーク編──台南の日式について語る時に私たちの語ること

第一章

建築與民主運動

建築保存と民主化運動

························對談者──王時思（臺南市前副市長）
·····················口譯・記錄──高彩雯
························對談時間：2021年11月22日

ABOUT

王時思

臺南前副市長、觀旅局前局長。兩人的緣分始於2016年臺南行銷活動「臺南紅椅頭」前進大阪時，邀請渡邉義孝先生演講。2018年臺南市邀請渡邉義孝就任臺南觀光顧問，時任臺南副市長的王時思女士親手遞上證書。

看待臺南細節的建築師之眼

渡邊義孝：首先謝謝您在百忙之中撥空和我對談，我想先問爲什麼會推薦我當臺南觀光顧問(笑)。

王時思：因爲去大阪做觀光活動，所以跟日本有比較頻繁的接觸。我們發現渡邊老師在做臺灣建築的觀察與紀錄，其中也包括臺南，因爲記錄老房子的話，一定會注意到臺南。那時候覺得珍惜和珍貴的是，渡邊老師有很特別的「看待臺南的眼睛」。所以從渡邊老師的素描和筆記，第一個是看到我們平常沒有看到的建築本身，第二個是注意到了我們沒注意過的細節。這兩件事情對我們來說，都是非常珍貴的發現。

那種心情像是，一個日本人，日本建築師卻爲我們發現了我們從來沒注意過的身邊的寶藏。

我覺得渡邊老師的出現，對臺南人來說是非常珍貴的，因爲他看見了我們平常沒有看見的。認識了之後才發現，他不只在視覺上看見建築物本身。他還能夠理解、看見歷史的脈絡。

渡邊：謝謝，眞是溢美了。

這回的「日式建築紀行」完全集中在臺南，我也努力地學習臺南的歷史。我去過臺灣很多地方，但臺南眞的很特別。

一般來說，很多城鎮，出了車站，會感覺到各個地區是不同時期開發建造的，但臺南不是這樣，不管到臺南的哪個地區哪條小路，都有各個時代的積累層次。

　　您不是臺南人，從外部的視野看待臺南，覺得臺南跟臺灣其他城市有什麼不同嗎？

臺南的生活與人的故事

王：我在臺北住了最久，但從小就常常搬家。以一個外地人的身分進去臺南，那些對臺南人習以為常的事，我卻因為覺得新鮮而特別興奮，會感受到很不一樣的落差。在臺南，人的生活感和距離感，是我在其他城市都沒有經歷過的。

　　我後來一直在找那東西是什麼，我覺得進入臺南，就像時間被偷換，手上的錶被「臺南指針的錶」替換掉了，臺南有自己的節奏。那個生活感的圍繞，強烈被其他人所影響，你去哪裡都會認識人，會很期待認識人，因為認識人才能認識這個城市，才有辦法了解這個城市的故事。

　　當然有時候我們去一些小的城鎮，也會覺得節奏跟城市地區不一樣。不過臺南很特別，臺南很熱鬧很多人，但有特殊的時間感和生活的味道，還有層層疊疊的歷史積累。

渡邊：認識人，認識城市，這個想法很有趣，我也深有同感。一個城市、街區有多層的歷史層次，我也覺得這是臺南最有趣的地方，人也因為各種時期的記憶積累，所以有厚度、豐富。

　　我現在手邊有2016年、5年前臺南在大阪辦的紅椅頭活動的資料。「真正的臺灣在臺南」，這個概念，我現在才懂。

王：想問爲什麼這次的書只寫臺南呢？我知道渡邉先生來臺灣去了很多地方，不只是去臺南，很想知道渡邉先生透過臺南，看見了什麼，想說什麼？

渡邉：首先，我到臺南的次數是最多的，而且在臺南實際看到的建築數量也是最多的。其次，我深深覺得臺灣整體的歷史厚度好像濃縮在臺南，第三是，因爲疫情，我不能去臺南已經兩年了。但是在日式建築的保存、利用、活化上，我覺得臺南做得最好，令人振奮。我想這是臺南的特徵。

王：太好了，我覺得很幸運，有人能看到臺南，眞正注意到歷史建物的保存和未來的規劃發展！我現在已經卸下臺南副市長的職務回到臺北。但是現在因爲一些計畫的關係，常常全臺灣跑，有些人請我評估一些適合做觀光旅遊的地方。轉了臺灣很多地方之後，我最近有滿深的感觸，也跟日本時期在臺灣的建設有關。

　　不曉得渡邉先生對臺灣的想法是什麼，我認爲臺灣其實是一個典型的移民社會，所以原則上歷史感沒那麼強烈，也因此重視歷史的臺南就顯得很突出。

　　我最近看到很多日治時期留下來的公共建設，譬如臺南的話就有嘉南大圳，或者其他城市裡的鐵道、發電廠、糖廠等早期留下的建設，讓我有很深的感觸。這些基礎建設，很多都還是活的，還在灌漑、發電或製糖。我很震憾，這些跨世代的歷史軌跡竟然仍舊運作著，尚未退役。有些即使原先的功能已經不存在，卻還是以美學的理由存在著，繼續扮演其他的角色。這也是爲什麼臺灣會常常想起日本，很有親切感。渡邉先生身

為日本人，看到這些東西的心情是什麼？會不會想要認識這樣
的建築，認識臺灣的人、臺灣的生活？

渡邊：這是很複雜的問題哪。

　　首先，不單是建築，「近代化遺產」，也就是基礎建設，像
是鐵道、工廠、電力設施，很多到現在都還在服役中，它們作
為歷史的證人，在臺灣被珍惜著，對這件事我也有深有所感。
針對剛才的問題，我一向認為建築是「多義的記憶裝置」，對某
個建築，有些人會很懷念、有些人反而覺得很悲傷，一棟建築，
會刻上各種不同的記憶，這是看建築時很重要的視角。

　　日本和臺灣之間，並非全部是美好的歷史，有很多人的不
同記憶，我想盡量傾聽這些記憶，採集不同的聲音，這是我的
立場。

　　不過就像剛剛聽到，對日本的基本建設有懷念的情感，我
還是非常高興。不過這也是因為臺灣的人們，包括國民黨，有
好好地維護、珍惜地善用那些東西，我想這件事情是不應該忘
記的。

王：也拆掉很多了啊。

渡邊：是啊，我知道。

地方創生與新的觀光・生活之可能

渡邊：想請教一個關於「地方創生」的問題。我讀到一篇《そとことSotokoto》採訪王女士的文章，裡面提到，「說到地方創生，常有人以爲是『在觀光上用力，讓更多人來玩就好了吧』，但是我不認爲觀光可以解決所有的問題。重要的是，一個城鎮要保有『自己的面貌』。要讓人看到自然的美景、感受自然，或是看到有特色的建築，如果沒有『地方的樣子』，人家來觀光，也不會留下任何東西。」這個說法，和我參與的廣島尾道市「空屋再生造鎮」計畫也很有關係，我覺得尾道跟臺南很像，都發揮了原本的特色。

　　現在疫情之下，有兩種城市，一種是完全沒觀光客來，就像死城一樣。另一種雖然有觀光客，但是因爲保留了自己的面目，所以還可以保有一定的生活規模。

王：一定要這樣的，其實我現在正在做一個「永續觀光計畫」。

> 我希望觀光不是「消費式」，
> 像免洗餐具一樣，只要去過就好了，
> 再去下一個沒去過的地方。

　　這樣的話，地方是被動的、被消耗。觀光應該是在地人有自己的生活，因爲有自己的生活，值得被觀看、被學習，這

樣旅行者才會進來，這是互動、學習、平等，互相分享的旅程。
這才是健康的觀光旅遊文化。

　　如果是早期的「上車睡覺、下車尿尿」、買買紀念品的觀光，
對地方來說，反而是傷害。

　　我想疫情給了我們很大的教訓，如果我們依靠觀光，放棄
自己的生活，對地方和對旅行者雙方面都是傷害。

渡邊：原來如此，對現代的日本而言，也是很重要的觀點。

王：疫情之後，大概全世界都會反省這樣的問題。

渡邊：我去看老房子，一直覺得臺灣在老屋保存的方面很先進，
很想跟臺灣學習，這兩年我一心想著要去臺灣學習，不過，眞
的，兩邊都保有主體性，才能長久地交流，透過建築能實現的
事情還很多呢。

建築 · 民主 · 人權

渡邊：我們研究了您的經歷，發現您在人權促進會待過，可以
說說跟人權有關的工作嗎？您關注的焦點是什麼？

王：很少人注意臺灣的人權議題耶，渡邊老師太仔細了。

渡邊：我很關心臺灣的人權問題，像是湯德章，他的故居現在已經確定保存了吧。在故居保存運動前我就已經去過故居，我的朋友們大部分是認為應該保存的。我覺得在臺灣保存問題和人權問題好像是有重合的。所以對您在人權促進會的經歷也很有興趣。

王：這真的滿有啟發性的，我沒有這樣想過。

渡邊：其實我的臺灣朋友，熱心保存老屋的人和關注臺灣人權的，多半是同一批人。日本就不是這樣，有些人喜歡老房子的懷舊氣氛，但對社會現狀沒有興趣。臺灣對歷史的關注、還有對人權的關注，高女士也是，王大維也是，大家都是這樣的吧，是滿重疊的。

王：嗯。

渡邊：我的朋友們，熱愛老房子的人們的心情，以及他們身為臺灣人，怎麼思考歷史、怎麼面對歷史的心情，這兩種感情我覺得是相通的。不是單純地覺得「好漂亮」、「好可愛」，像是老屋顏他們的鐵窗花照片那麼可愛，可是他們是很認真面對歷史的。我覺得那是熱愛臺灣老建築的人們的特徵。

王：這樣看起來，我想關注建物、關注臺灣歷史、關注臺灣的土地應該是同一批人。

我自己是野百合世代，在當時是學運的主流，讀的是法律。其實在研究所的時候，發生過一個滿重大的事情，我先生是臺

灣最後一個政治犯，獨台會案的主角之一。我在大學研究所的時期，除了念書，就是在馬路上抗議。那時候在臺灣的自由還沒被完全確立，是一段爭取人權的過程。

在獨台會案的時代，臺灣還有《動員勘亂時期懲治叛亂條例》還沒廢除，所以發生了在學校裡抓捕學生，讓他面臨了唯一死刑的審查。因為那一波運動，後來廢除了《動員勘亂時期懲治叛亂條例》，廢除了企圖分離國家的死刑，也帶動了「刑法一百條」的修正。在這樣的脈絡下，我第一個工作是到臺灣人權促進會，在 1994~1995 年的時候。發生獨台會事件時是 1991 年，1990 是野百合學運，學生運動是臺灣當時民主化的重要力量之一。

渡邊：1991 年，是侯孝賢拍攝《悲情城市》的時代。

王：那時候我們還有很多人是他的臨時演員。（笑）

渡邊：光看簡歷想不到背後有這麼精彩的故事啊。

王：應該說那時候的臺灣是很精彩的時代。我那時候做人權運動，後來做司法改革，廢除死刑等，後來出國又念了一個碩士，才進入政府部門。

渡邊：原來如此，沒想到能聽到這麼精彩的故事。

王：我覺得那個時代很精彩，我還滿幸運的，可以見證那個時代，但又不像前輩一樣付出那麼大的犧牲。

渡邊：1987年臺灣就解嚴了，但還沒那麼自由對嗎？

王：對，國會改組、總統直選都在90年以後。臺灣那時候真的很有活力。

渡邊：這是臺灣跟日本完全不同的部分，因為曾經有過抵抗威權體制、贏得自由的經驗，現在在保存老房子的時候，也能透過民主的方式討論。這是我非常羨慕的臺灣的部分。

王：臺灣人應該還滿珍惜自己可以成為臺灣人的吧。臺灣不像日本，因為是歷史悠久的獨立國家，「日本人」是理所當然的存在。臺灣人花了很長的時間才終於能認同自己是臺灣人，也爭取了好久才成為臺灣人。因為臺灣一直是外來統治者統治的地方，臺灣人覺得自己終於有一個自己的地方可以停留、可以認同，這是很重要的事，所以開始重視歷史，希望透過歷史，建立自己的認同，所以會對這些歷史建物這麼在意。

渡邊：今天能聽到這些真的是很開心。我覺得大概很少日本觀光客會讀很難的書、學習臺灣歷史，但如果透過日式建築，可以成為認識臺灣的契機，那也很好。

王：渡邊先生講這些，對我的啟發滿大的，我沒有注意過這種結合，原來建築跟臺灣意識、跟臺灣認同、對自己歷史的期待有關，所以才會發展出對老建物的珍惜。這反而是透過外來觀察，看見自己的社會裡的真相，很有啟發。

渡邊：我也覺得好像是補足了我對臺灣認識的不足之處，就像黑白照片變成彩色的感覺。非常感謝。

王：謝謝。希望早日開放，可以沒有顧忌地去旅行。

渡邊：真的！好想去臺灣啊。

不過也是因為這樣的時代，可以在線上和王女士對談，我覺得也非常幸運。●

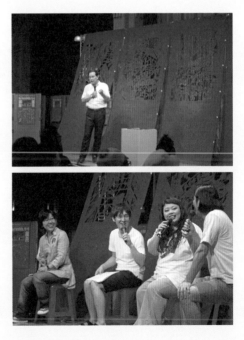

上｜作者於紅椅頭活動演講（攝影：高彩雯）
下｜王時思女士與吉本興業藝人對談。左一為王
　　時思女士，右二為渡邊直美。（攝影：高彩雯）

第二章

日式建築與觀光活化

日式建築と觀光のあり方

⋯⋯⋯⋯⋯⋯對談者──陳信安（建築博士、臺南市觀光局前局長）
⋯⋯⋯⋯⋯⋯⋯口譯 · 記錄──高彩雯
⋯⋯⋯⋯⋯⋯⋯對談時間：2021 年 11 月 23 日

ABOUT	臺灣臺南市人，成功大學建築學系博士，曾任臺南市政府
陳信安	觀光旅遊局局長，現爲嘉南藥理大學觀光系助理教授。

指定文資的努力與角力

陳信安：從這本書可以看到，渡邊先生想談的議題很多元，不光是介紹臺灣的日式建築，還關心老建築的前世今生及未來，非常有心。一位日本建築師觀察到那麼多現象，是很了不起的事情。

　　以我自己來說，投身建築文化資產保存的領域20年，有時候我會自嘲是「文恐」(文化恐怖分子)。不過回顧以往走過的路，依然會覺得「還好那時候有挺身而出，現在才不會遺憾」。我可以偷偷透露，您的書裡面有幾個提到的案例，剛好就是我以前去推動而成爲文化資產的。

　　像陸軍偕行社，當初臺南市(縣市合併升格爲直轄市前)推行「古蹟破百」，是許陽明擔任臺南市副市長的時代。我們研究建築的學者，也提出了一些名單，供他們(原臺南市政府文化觀光處)參考，陸軍偕行社就在我提供的建議名單上，加上當地里長也積極爭取保留，後來就順利列入文化資產保存了。

　　有一些建築，例如臺南廳長官舍、臺南市的4棟專賣局系統廳舍、以及合意路的臺南刑務所木造建築群，都是我去進行相關研究首先發現而去推動保存的。另外許多傅朝卿老師書裡提到的案例，因爲當時公部門也有共識，這些案例就都被保留下來列入文資保存了。

　　因爲這樣的時空背景，現在臺南留下很多的文化資產，大部分都是公家所有的建築。

　　以前臺灣社會民主化程度還沒那麼高的時代，公部門要把

私有建築指定成古蹟，一般還不至於太有意見。但現在幾乎每棟私有建築想要爭取成爲文化資產，都會面臨各方角力。我們當然希望房子能保留，但屋主的權利也很重要，這是現在經常碰到的困境。

渡邊義孝：說到住宅保留，最近我聽說永福路孫宅新的屋主決定保留？

陳：永福路孫宅，渡邊建築師書中有寫到日本時代屋主越智寅一，那棟是他的事務所。在戰後輾轉成爲葉南輝醫師的別墅，再轉讓成爲孫金寬的住宅，連戰的父親連震東也使用過，作爲國民大會代表選舉事務所。

　　渡邊先生也許不知道，之前孫宅成爲文化資產時的屋主，其實是我們古蹟修復界的前輩黃秋月老師。黃老師以前是成功大學都市計畫系的老師，孫宅是她的房子。我在 2000 年曾經帶成功大學建築系學生校外教學去那邊，他們聽我說我們是成大建築系的，就讓我們進入庭院。印象很深刻，裡面的日式庭院，麻雀雖小，五臟俱全。曾聽說房子略爲傾斜，可能是因爲隔壁的彰化銀行改建蓋大樓造成的影響。

　　黃老師的建築師事務所曾培養出多位在臺灣很活躍的古蹟修復建築師，例如臺中的帝國製糖株式會社臺中工場辦公廳舍、臺中文學館（原警察官舍），就是由曾經是黃老師事務所員工的謝文泰建築師所修復的。

從水交社談眷村園區

渡邊：我們最後一次見面是在臺南的水交社園區，那時候的開幕儀式很盛大，看到很多攜家帶眷的遊客，讓我印象非常深刻。後來水交社園區的經營狀況如何呢？

陳：水交社文化園區是走較為靜態的路線，偶爾會辦市集或是活動。但目前在臺南，這個園區相對來說沒那麼熱絡。因為臺南有好幾個舊建築再利用的園區，不管是藍晒圖文創園區、臺南州農事試驗場官舍區的府東創意森林、臺南廳長官舍周邊的西竹圍之丘文創園區，都是在人潮較多的地方，這些園區的經營形態比較多元，不是只有展覽。

渡邊：是這樣啊。比起其他園區，水交社園區詳盡介紹了戰後的眷村生活，讓我覺得頗為特別。陳老師覺得怎麼樣呢？

陳：眷村類型的園區，多少都會有眷村生活的相關展示，可能是渡邊老師大多接觸工業遺產的遺跡。我也注意到北部的文化或文創園區，多數過於商業化，看不出原來的氛圍。
　　臺南的眷村園區就是水交社，相對來說比較少棟。我參與過高雄跟屏東的眷村（原日軍官舍區）調查研究，那邊的數量是幾十棟甚至幾百棟。他們眷村活化的面向會更多元，因為他們的案例很多。水交社比較可惜，只有8棟是文化資產，周邊晚期的宿舍大多是做低度的使用。相形之下，其他縣市的眷村空

間活化比較精彩。

渡邊：我能不能說10年前日式公共建築的活化是重要主題，而現在日式宿舍跟眷村活化也熱門了起來呢？

陳：應該也是時代潮流的趨勢。但是在臺南這邊，可能因爲臺南都市化程度較高，水交社以前有上百棟日式宿舍，但最後拆到剩8棟。所以在關心文化資產保存的朋友這邊，也是有人對此耿耿於懷。

　　我現在持續有在做高雄岡山樂群村的後續研究，跟水交社園區同樣性質，水交社園區是以前臺南海軍航空隊的官舍區，岡山樂群村則是高雄海軍航空隊的官舍區，但他們留比較多棟（15棟古蹟、10棟歷史建築，以及其他一些未列入文資的），我們留比較少棟（8棟古蹟）。

渡邊：樂群村嗎？我好像去看過。

陳：岡山有好幾區。我最早去做研究的是高雄海軍航空隊官舍區（樂群村）。

渡邊：是Andleo君帶我去的，在高雄岡山樂群村樂群路。

陳：那邊是我2008年帶學生開始去做基礎資料調查與平面測繪，後來宋鴻麒老師、王韡儒老師也接棒帶學生參與協力，花一年多的時間寫了3本報告書，後來終於獲得文資身分。

渡邊：之後會修繕嗎？

陳：後續的調查研究與修復計畫都做完了，目前有幾戶是採以住代護的方式來維護，之後會進入修復再利用階段。岡山還有另一個眷村園區，叫做醒村，被我考證發現它原本應該是以前日軍的「第61海軍航空廠工員宿舍」，是飛機製造廠的員工宿舍。

渡邊：是這種「現在進行式」的狀態啊！我真是既羨慕又期待。

臺南的日本時代建築

渡邊：我想請問陳老師，臺灣留下了很多日本時代的建築，您認為臺南日本時代建築的特色是什麼？

陳：剛開始我以為臺南日本時代的建築數量沒那麼多，以前傅朝卿老師跟我們上課時介紹過的案例雖然不少，但我當時以為臺南大概就剩下那些案例了。相形之下，臺北的數量更多，感覺上更豐富更多元。後來自己在做田野調查時，我發現很多日本時代早期的建築案例居然還在，數量跟精彩程度並不輸臺北。例如在臺南縣知事官邸裡，我們甚至找到了1900年的棟札。包括同時期的臺南縣內務部長官舍（在1901 ～ 1920年間改稱臺南廳長官舍），都是1900年興建的建築。反觀臺北在那個時期所建的建築物，幾乎都已被改建。包括總督官邸，後來都被大幅

改修過。另外，臺南還有1898年所建的18邊形測候所，也是現存測候所裡年代最早的。

渡邊：對，那棟建築很有歷史。

陳：是的，所以推到日本時代的前期，反而有一些不錯的案例留了下來。臺北在日本時代，城市更新的速度很快，臺南早期是臺南縣、再來是臺南廳、後來是臺南州的所在，相對而言更新速度沒那麼快，有一些早期有趣的建築物意外保留了。類似臺南陸軍偕行社那樣的案例，在對面臺南公園裡還有一棟臺南公園事務所，也是我一直跟人推薦的可愛洋風建築案例。

渡邊：小小的建築，對，那很可愛。我一直覺得日本時代後期、現代主義建築在臺南留下很多，因此現在聽到陳老師的分享，說比臺北留下的前期建築還要多，覺得很新鮮。

文化恐怖分子進政府：文化是門好生意

渡邊：日本和臺灣有一個很大的不同，是建築保存議題上的公民意識。剛才您說到自己是「文恐」，日本也有文恐，我也是其一。但日本文恐還是非常少，社會上幾乎不能理解和認同這些議題。像陳老師一樣，還能進入市政府的中樞擔任觀光旅遊局局長，是在日本的我們根本無法想像的。您覺得這個差異因何

而起呢？

陳：是因緣際會，感謝黃偉哲市長給我貢獻所長的機會。其實以往在政府機關任職的官員，也有不少是由學術界被延攬過去的，他們懷抱著個人的理想進入政府體系。在這些前輩的努力下，爲政府機關交出讓民衆有感的施政成果。所以許多縣市首長看到其他縣市在文化資產保存活化再利用上的成績，大家都會很肯定「這是有文化的城市」、「這是有文化的所在」，這樣就有互相激勵的作用。讓各縣市的首長會想往這方面發展，慢慢地就讓大家覺得推廣文化保存、城市再造，對城市是好事，還會帶來聲譽和觀光人潮，帶動地方經濟發展的活絡。所以，「文化是門好生意」的理念和想法，就漸漸在很多政治人物的腦中成形了。

觀光與建築解謎的結合

渡邊：剛才陳老師提到「觀光」，聽說陳老師在大學的觀光系教書，您覺得今後，日本時代的建築或眷村的保存，如何能和觀光連結呢？

陳：觀光本身就是帶遊客去認識陌生的場域，建築人或建築學者會以學術性的眼光看建築，不過一般遊客比較不知道要看什麼、怎麼看，所以我們必須發掘出這個地方有什麼樣的觀光資

源，介紹給遊客，讓他們不虛此行。

　　我扮演的角色，就是去發掘這些文化遺產的特色，分享給遊客，讓文化遺產成為大家都認可的景點。

　　我跟一般的導遊領隊其實是有市場區隔的，很多導遊領隊會講歷史故事，介紹周邊好吃好玩的，勾起遊客興趣，但不一定能深入景點內涵。可是我一直希望臺南可以成為讓大家想一來再來的臺南，如果是這樣，就必須有更深層的內容，能吸引大家。建築文化是一個很好的媒介，讓遊客可以喜歡這個地方。

　　我們要發掘很多在建築背後仍不為人所知的典故，像我很推崇一位日本東京大學的藤森照信教授，他自稱「建築偵探」，我們要告訴遊客「為什麼這棟建築會是這個樣子？」，去解開謎團，找出建築有趣的地方，這樣的努力會提高建築的可看性。

　　舉個例子來說，我上星期六剛去南區氣象中心演講，講的主題是天災後建築復建的過程，講因應災害或颱風，建築的改修設計會出現一些因地制宜的作法。這是建築解謎的過程。

　　我手上這本是貓編陳秀琍老師的書，介紹臺南西市場。第一代西市場原是木造建築，結果被颱風吹垮了，第二代改建成鋼筋混凝土造建築。

　　其實臺灣很多古蹟都跟天然災害有關係，有時候乍看之下會很困惑，不知道為什麼會蓋成這樣，但經過解謎之後就會恍然大悟，茅塞頓開，發現原來是這麼一回事，類似的案例很多。

　　其中有個案例是新化武德殿，這棟建築的背後其實有個故事。第一代新化武德殿1924年才剛蓋好，1930年臺南新營發生地震時，磚牆就震壞了，在1936年重建時，他們可能認為屋頂沒壞，拆除太可惜，就把屋頂解體拿了下來，屋身改建成鋼筋混凝土結構，再把屋頂裝回去。這就可以解釋後來在進行歷史

建築修復時為什麼找到的是1924年上棟式留下的幣串，非常有趣。這個曲折離奇的演變過程，剛好可以讓參觀者重新解讀新化武德殿。

另外像臺南縣知事官邸，它正立面的屋頂山牆，一開始是尖拱，後來變成弧拱，在1939年之前又變成三角形，為什麼呢？其實是因為發生過幾次地震，原本很高卻很單薄的正立面山牆無法承受震力，被地震搖晃震裂後幾度重修，不斷變形也變矮。

1999年921地震之後，我參與成大建築系的研究團隊，在中部進行災區歷史性建築受損狀況調查，看到很多震壞的房子，都是屋頂的女兒牆或山牆被震壞，所以我才能解開知事官邸的正立面山牆變化之謎。

一般導遊領隊可能講個10分鐘就講完的行程，我訓練出來的導覽人員可以講一個小時。

渡邊：我可以講到兩個小時。（笑）

現在您談到的內容非常有趣。對建築沒有概念的人，可能走馬看花看個五分鐘，就覺得沒甚麼看頭想走了。真正對建築有概念的人，則會產生興趣，想進一步了解建築裡面的故事，一、兩個小時都不夠用。所以我跟陳老師的心情是一樣的。

陳：這也是旅遊趨勢，最近臺灣有很多走深度旅遊路線的高檔旅行團，會聘請專業的老師或建築師來帶導覽，但團費定價較高。可能去金門兩、三天一個人的團費就要兩、三萬。我最近也有和知事官邸生活館及雄獅旅行社合作，帶過幾次鳴日號觀光列車的團。在我們的行程裡，還有結合臺南晶英酒店，由他們復刻裕仁皇太子臺灣行啟時享用過的皇太子宴席。

渡邊：那樣很貴。

陳：非常非常貴，但還是很多人訂。大家都希望旅遊品質能再
提升，有歷史意涵的場景還是能吸引人。

下次去臺南的話……

渡邊：我看到新聞，這兩年臺南修復了很多建築，您會建議我
下次去臺南必看的建築是什麼？

陳：臺南最近有好幾棟古蹟或歷史建築快修好了，您下次來應
該可以看到臺南火車站二樓的鐵道旅館。

　　臺南火車站這座古蹟的修復比較特殊，若和臺中火車站的
狀況相比，臺中火車站舊站修好後，和新站分離，舊站完全被
晾在一邊。但臺南火車站，地方上很早就有關切的聲音，我當
時是都市設計審議委員會的委員之一，開會審查最早的規劃方
案時，大部分的與會委員要求規劃團隊設計新站時必須把舊站
一起規劃進去，所以說未來新的臺南火車站會延續使用舊火車
站的古蹟建築作為西側的出入口。

　　由於舊火車站古蹟建築，是將來我們由西側廣場進入新蓋
的臺南火車站時，必定會經過的地方，之所以遲遲無法開放，
就是因為舊火車站古蹟建築與新建火車站間的介面整合比較複
雜，但二樓的鐵道旅館修復已幾近完成了，裡面相當富麗堂皇。

　　另外幾座古蹟或歷史建築也很精彩，一個是臺南西市場，但考量到攤商進駐期程，目前還沒開放。還有一個是臺南州會（最早是州廳的會議室，後來長期作為議會使用），就在臺灣文學館隔壁，也是最近修好的。這次的修復，將戰後增建的五層樓前棟建築拆掉，恢復昔日樣貌，接下來會作為中西區圖書館使用。

渡邊：太期待了。了解，更想去臺南了。◗

陸軍偕行社老照片，陳信安提供。

第三章

觀看的方法，認同的建立

見る方法、アイデンティティの構築

⋯⋯⋯⋯⋯⋯對談者──蘇碩斌（國立臺灣文學館館長）
⋯⋯⋯⋯⋯⋯口譯・記錄──高彩雯
⋯⋯⋯⋯⋯⋯對談時間：2021年12月5日

ABOUT
蘇碩斌

出生於臺南，文學和社會學的中間人，主張文學帶動了性別等社會改革。現任臺灣文學館館長、臺大臺文所教授。

建築的溫柔從何而來

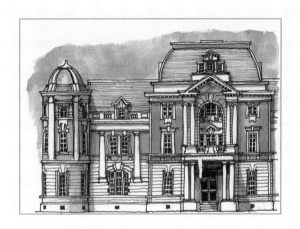

蘇碩斌：這張手繪圖很可愛。

渡邉義孝：謝謝！說到日式建築，我們容易想到位於臺北的總督府等官方建築，那種建築表現了日本統治的權威，代表了秩序，看起來既壯觀又宏偉，呈現了官方建築的特徵。

　　但是前身是臺南州廳的臺灣文學館，這個建築，不知為何讓人感覺很溫柔，有種柔和感。畫圖的時候很開心，甚至會想唱歌。

　　就像這張圖，下面是石頭，上面是磚造，是雙層結構，這是古典主義的特色之一。但不只如此，最有特色的地方是圓形屋頂，還有很多小小的裝飾，構成了如同管弦樂的熱鬧樂章，是這個建築給人的印象。

　　周邊有幾棟建築物，不過最有看頭的建築就是臺灣文學館

了。我想請問蘇館長，從臺灣人的角度看來，您對這棟建築的感覺是？

蘇：「臺灣文學館」爲什麼會看起來「yasasi」*（日文「優しい」發音，溫柔之意），我想是因爲今天這棟建築物是由文學館經營。

　　臺灣文學館所在的建築物是1916年的臺南廳官舍，廳舍的建造，跟那時的專賣局、總督府或臺北州廳，都是同一時期，彼此間隔不到5年，而且是同一位建築師森山松之助設計，他師承辰野金吾，因此風格相似。

　　從我的個人經驗，小時候是把這棟建築當作「官府」來看。我在臺南從出生住到19歲，從來不覺得這棟建築物可愛或溫柔，因爲就是市政府，甚至之前還被當作是空軍供應司令部。現在再看，之所以會給人「柔和」的印象，我認爲是因爲來自現在的文學館。

建築力

渡邊：這眞的是一個重要的題目，我其實沒預料會聽到這樣的故事。這是一個很沉重的主題，要說是「建築擁有的力量」嗎？雖然不太一樣，但我聯想到「警察局」。有些人覺得日本時代的警察局設計很美，但是可能當地有人看到警察局會聯想起過去悲傷的回憶。所以，看的人不同，對建築的印象也各異其趣。

　　現在聽蘇老師這麼說，我覺得很羞愧，可是這也是建築的

有趣之處。在什麼文化下，負背了什麼樣的歷史，曾有過什麼樣的過去，都會影響我們看建築的方式。

某個意義上，這是建築的有趣之處，也是建築的纖細之處、深奧之處，我們必須非常小心，包括種族的問題。身為日本人，我認為要很謙虛地面對臺灣的建築。

臺灣的改變：文資保存、建築與認同

蘇：臺灣在日本時代留下的建築的印象改變，來自1997年開始臺灣文化資產保存的概念轉變，朝向更進一步的活化再利用。恰好臺南市政府因為空間不敷使用所以要搬走，因此文化資產保存中心直接進駐改造。這應該算是臺灣第一波古蹟保存並且活化再利用的案例。

幾年以後，因為歷史偶然，文化界呼籲設立臺灣文學的博物館，所以由文化資產保存中心協助籌備，將建築物的前半段作為臺灣文學館。

臺灣在2000年《文資法》修正，「活化再利用」入法，成為我們對古蹟的新印象，我想，我們也才因此覺得這些建築是可愛親切的。舉個反例，如果沒有活化再利用、而仍保留官署辦公的建築物，像是臺北的監察院，就比較不會覺得溫柔。

2000年以前，人們甚至會「故意」忘記這些建築物是日本人蓋的。因此，也要注意臺灣認同的歷史變化。臺灣從戰後到解嚴之前，並沒有「日本建築」的概念，因為那是當時的統治者刻

意要求人民不要記得。這段對日本時代認知的轉變，當然也必須提到李登輝先生，他在1992年正式成為民選總統、1994年推動社區總體營造，帶動了臺灣人對「地方」的重新認識。

渡邊：很意外。我一直以為是政權轉移後，臺灣人尋求臺灣認同，才帶動了「社造」運動。我現在才知道，在李登輝先生的時代，已經有這樣的動向、這樣的眼光了。

蘇：李登輝先生後來被國民黨開除黨籍了，陳水扁總統對地方認同的很多政策是遵循李登輝的路線。

渡邊：我還以為2000年民進黨上臺，政權轉移，臺灣才開始本土化，原來是更早啊。

蘇：對啊，1994年推動社區總體營造非常重要。以前臺灣只能從中央——也就是中國——的概念來認識地方，1994年以後，大量補助年輕人到各個地方去，挖掘老建築的史料，提供了由地方看臺灣的基礎。所以1997年起的歷史建築活化再利用，就是「從地方看臺灣」的正當化，也讓所有日治時代的歷史建築物產生與戒嚴時期完全不同的新印象。

渡邊：文學館蓋在臺南而不是臺北，也是因為這種重視地方的新方向嗎？

蘇：「南北均衡」其實是地方概念變強之後，一直被要求的事。臺灣在1980年代以前，國立的博物館幾乎都在臺北。之後新博

物館成立時就會考慮設在中南部。文化部為例，原有的博物館如
臺灣博物館、歷史博物館都在臺北，新設的博物館多數都不是，
例如臺中的國立臺灣美術館、臺南的國立臺灣文學館和國立臺灣
歷史歷史館，臺東有史前博物館，都是近30年以內的事。

渡邊：日本有「地方創生」這個詞，在我看來幾乎沒有太多實質
內容，我是持批判立場的，但是聽到現在蘇老師的分享，臺灣的
民主和政治社會的動向互相連動，慢慢將資源轉移至地方，在這
種活力中進行地方創生，讓我非常感動。

蘇：對！

南北均衡是一個區域分配的概念，
地方創生則是一個住民自主的概念。

兩者是連動的。應該這麼說，當臺灣的南北均衡、資源接近，
才有可能住民想要為自己的地方創生的驕傲感。因此臺灣的地方
創生，和南北均衡會是同一個時間點發生的事。是李登輝時代的
國家政策提升了臺灣認同，國家內部開始布局區域南北均衡，也
帶動各個地方使出最大力量想得到最大資源。臺南市的國立臺灣
文學館這棟建築物，原本歸臺南市政府所有，給予文學館的租約
本來為期30年。但為了讓國立的文化館舍可以長久貢獻給臺南，
感謝當時的賴清德市長同意將土地贈與撥用給了文化部。

渡邊：原來是這樣，太了不起了。

建築與文學

渡邊：接下來我想請教跟文學有關的問題。

在日本，像是佐藤春夫等作家，他們寫了很多關於建築、空間或是描寫城鎮的作品，在臺灣文學裡，建築是如何被描寫的呢？臺灣文學裡有類似的作家或作品嗎？

蘇：佐藤春夫對臺灣文學的影響很大。剛好臺文館2020年策劃了佐藤春夫1920年造訪臺灣一百年的特展。1920年的臺灣是新文學尚未出現、但即將出現的時候。（那一年，我們館的建築才第四年，笑）。佐藤春夫遊歷臺灣以後，開始寫了臺灣有關的作品，其中有一篇特別的小說〈女誡扇綺譚〉，描寫臺南五條港地區一座廢棄的清代鬼屋，隱藏了一段淒美的愛情故事。因為佐藤春夫富有文學技巧的那篇小說，臺灣人才知道，原來很破舊的鬼屋，也可以成為很美的文學作品。這對臺灣文壇書寫臺灣帶來的影響很大，例如西川滿和他主編的《文藝臺灣》就有不少類似的小說。在那之前的臺灣文學主要是古典詩，古典詩的文類中很少有描寫醜陋建築物的傳統，廢墟、鬼屋是全新的美學。

渡邊：那麼近代以後，現代的文學是什麼狀況呢？

我也想到，吳明益的小說前一陣子改編成影集，好像在臺北重現了巨大的（光華）商場。那能不能算是用文學描寫建築的例子呢？

蘇：吳明益的《天橋上的魔術師》重現了一段臺北人很特殊的歷史感受，是1970年代臺灣經濟起飛的第一階段。另外一種更廣泛的空間，可以看張大春《公寓導遊》，講出臺灣朝向都市化轉變時，蜂擁住到公寓華廈的冷漠情感。

渡邊：在文學館裡工作，以使用者的角度，您覺得怎麼樣呢？

蘇：很愉快啊。

高：古蹟是好用的空間嗎？（譯者突然發聲）

蘇：不好用啊。維護的成本非常高，因為臺文館是新與舊的融合，渡邊老師是建築師，一定了解，新建築和舊建築接縫處必定會漏水，我們去年漏水，修理費用十分驚人。

　　每個人進到古蹟都會覺得非常美，我們把古蹟作為展場，但必須坦承「不好用」，牆上不能釘釘子，任何地方都不能黏貼膠帶。說它不好用，並不是負面的不滿情緒，反而代表我們對歷史美學的敬重。因此，當我們看到觀眾進來時張大眼睛的感覺，就像渡邊老師感到空間很親切，就是我們最滿足的地方。

渡邊：那個老舊的部分和新建的部分，用玻璃連接起來。舊的外牆部分變成裡面的空間，還可以觸摸……能實際觸摸非常有趣，而且充滿了「非日常」的感覺。您說到「維護」，原來如此啊，完全可以想像。

　　我記得去的時候看到了「舊建築，新生命」的展示空間，我很喜歡那個空間，能看到建築物的磚造地基。請問這個展示是

常設展嗎？日本雖然也有利用老建築作展間的博物館，但那麼充實的展場我覺得並不多。我很感動。

蘇：「舊建築新生命」是常設展的一部分。但因為空間有限，因此我們覺得還做得不夠，未來臺文館將加強建築物本身的解說和展示，並且已經啟動一項科技輔助的現地解說，可望一年內呈現給更多愛好建築地景的觀眾。

渡邊：可能因為日本幾乎沒有那樣的空間，所以我真的覺得很棒，如果那空間的展示更豐富的話，當然我會更開心。臺灣有很多這樣的空間，不過臺灣文學館的展示之美是很高品質的。

蘇：目前規劃採用AR技術來輔助，觀眾在館內當下看到的古蹟建築，例如門廊、樓梯，房間，各種有風格的實體建築，都可以拿起手機掃描實景或QRcode以召喚過去不同時間點發生的人物和故事。閱讀建築物的細節，更是閱讀建築物沉積的歷史。因為這裡從前由臺南市政府使用，很多老臺南人看到這個建築都會想到臺南市政府。從前多位老市長們在此發生過一些有趣的事情，我們也希望科技能召喚出這些過往的記憶。

而說到閱讀建築物的細節，就像渡邊先生手繪的圖案，那些輪廓、屋頂、風格，來自一個熱情而專業的詮釋者。我們希望能用同樣的專業和熱情表現我們所在的館舍。期待渡邊老師有更多文學館的手繪圖，那將是臺灣文學館之所以如此溫柔的見證物。●

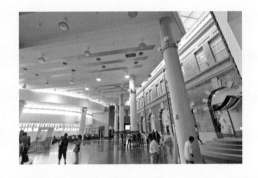

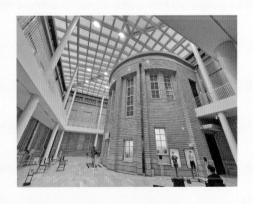

臺灣文學館新舊空間融合。（攝影：渡邉義孝）

● 附錄

手繪筆記技法入門──
銘刻當下的時間與空氣

ノート技法入門──時間と空気も刻みたい～

田調筆記的記錄意義

科技日新月異，便利的設備接二連三地出現。旅行時的工具也是如此。

在網路上收集資料，印出最新的介紹文章……啊不，只要保存在手機裡，或許根本沒必要印出來。旅途中，只要使用手機和平板，找路也是自在無礙。因為手機內建了高解析度相機，有些旅人也不另外帶相機了。在觀光地的感動、吃到美食的喜悅，都可以當場上社群軟體發文分享，零時差接受大家的「讚」。

我並不是要否定這樣的旅行，不過，即使社會已經這麼方便了，我還是想堅持「做筆記的旅行」。

做筆記，是「看、感覺」、「選擇寫下什麼樣的內容」、「自己內在的翻譯工作」、「編輯設計」、「動手表現」這五個連鎖工程連結的一連串過程。

人們會在腦中咀嚼發生的事，將之化為個人血肉。寫下來，用文字表達，那個瞬間眼前的事物就化為藝術的對象了。用文字或繪畫填滿白紙、思考怎麼黏貼收據

或票根位置，這就是造形藝術的設計。就算是只有文字的記錄，看似無意識想著要從哪一條線開始寫作，無疑也是一種設計。於是就會「想要寫得更容易閱讀」、「想創作更漂亮的筆記」。

所以，我認為，筆記是寄給未來的自己的信件。在旅程中碰到的各種心情和反應，不論好壞，都是瞬間的自畫像。赤裸裸的掙扎記錄，有時是不成熟或幼稚的表現。不過，也許將來再次回顧時，會生出不同的感慨。用和照片或土產不同的鮮度，筆記會為我們鮮明地復甦旅程中的各個瞬間。

2

記錄旅行筆記的開始是……

20歲後半，我進了一間東京神樂坂的建築設計事務所。不是什麼大型事務所，是只有一位一級建築師的「工作室型事務所」。

之所以刻意不寫「我在那裡工作」，是因為當時我做了「兩年的無給職」。在日本，一般稱為「學徒」，更像是去當職人的徒弟或弟子的免費勞動力。

在進建築事務所前，我在施工現場做過單純的體力活，完全不曉得設計的know-how，連為什麼設計藍圖要印刷在藍紙上都不曉得，也不知道要在半透明的紙上用自動筆劃線。換句話說，我這個人根本成不了事務所的「戰力」，所以我也拿不到薪水。如果是21世紀的現在，那

間公司肯定會被罵成黑心企業，說不定還會在網路「被炎上」。

老闆很奇怪。比起蓋新大樓，他更愛惜老建築。他說：「想成為真正的建築家就去旅行吧。」不只是嘴上說說而已。他命令我「一年內要到國外旅行三個月」。而且，「一切旅費由事務所支付」。

想起來真是不可思議。但是他補充「我出錢是有附加條件的」，也就是「每天要畫一張水彩素描，回國以後，必須整理遊記」。我把水彩畫的畫具、幾本素描本、還有記錄用的筆記塞到大大的後背包裡，跨海到了大陸。幾個月的旅費並不是小數目，老闆真的直接給了我現金。那是1994年的事。

一天畫一張圖。想像起來好像很簡單，卻並非如此。

旅行時總是很忙。想要去更多的觀光區看看，也會駐足在美味的小攤子前，有時候花上幾十分鐘就為了找廁所。就算心裡驚嘆「好美的風景啊」，也不一定有可以坐著畫畫的椅子，常常得坐在髒髒的泥土地上。背著沉重的行李，筋疲力盡的時候，一想到「今天還沒畫圖」就不禁憂鬱了起來。但是，畫畫是「旅行的條件」，是「崇高的使命」，所以不能偷懶。我在

最初兩個星期的旅程裡，帶回了14張素描。這個「使命」讓我的畫技短期間提升到連自己都覺得大躍進的水準。雖然還是「有待加強」的程度，不過因為之前實在太拙劣了……

　　旅行時，不管是人臉、建築物或是街景，當心裡決定「要畫這個！」時，總是很快樂。老闆所說的「素描是和風景的對話」的意義，我好像也逐漸懂了。巴基斯坦的高山、印度的民宅、塔什干年輕人的容顏，拿起當時的畫，甚至會想起那些瞬間的心動。

　　另一個「條件」是遊記。

　　為了寫遊記，記錄是必要的，所以筆記本也是必須的。我從老闆那邊偷學了這個手法。

　　從日期開始寫，都市名、住宿旅館、移動方法、進去過的店家、看過的建築、吃的東西，幾乎鉅細靡遺寫下所有的事。接下來，「黏貼」也很重要。在當地用過的票根、啤酒的酒標（這個要很細心地從酒瓶上剝下來）、收據、名片……所以老闆總是會帶著漿糊。我也模仿了這招。但是最重要的內容，是自己心動的紀錄。興奮、感動、失望、焦躁、絕望，老實地寫下這些心情有其必要。

　　回國以後，再用筆記作為遊記的基礎，大概花了一個月整理。明明是設計事務所，我卻從早到晚趴在桌子上寫遊記文章。我問老闆「為什麼？」他回我：「因為建築家必須會寫文章。」、「照片或圖面，都可以『拜託別人做』。但是把在那個空

間的體感，化為自己內在的財產，傳達給他人，這種能力，不是可以拜託任何別人的啊。」那是「用文字寫下旅行紀錄」的意義，而且那依然是我今日持續寫作筆記的原動力。

3

「用語言表達建築」的意義

那麼，用語言表達建築，指的實際上是什麼樣的工作呢？

老闆說，「想當建築家的話，得提高自己的寫作能力。」那麼「說建築」，是什麼意思？我完全不知道怎麼做。沒受過專業建築教育的我，不可能寫出什麼高尚的建築評論。

看建築。記錄大小尺寸、牆壁、窗戶、顏色，這誰都做得來。粗糙的壁面？光滑的地板？我決定開始記住建築的專業術語。這麼一來，就能寫出「稍微像樣」的文章了。

「教會內部，腰壁（拱肩牆）上鋪了木條，從灰泥牆面伸出懸臂托梁。」

這樣我就也能跟別人說明建築特色

了。我很開心，不過，只是看到什麼就寫什麼的「即物式」寫作，並不能作為一家之言的評論。建築的印象，還是得寫下自己的所感。

「天井很高，如同可以無限延展。」這種東西是不行的。這時，建築評論家長谷川堯老師的《建築逍遙：威廉·莫里斯與其後繼者》幫上了大忙。這本書是他走訪20世紀初期英國的藝術與工藝運動的建築師作品的文章。他描寫了許多有溫度的建築，是遠離倫敦，在鄉下村莊裡的建築，雖是在地風土，還加上了近代的設計感。我手上拿著那本書，試著展開一場「完全的追體驗」。我跟著作者，走上相同路線去看他介紹的十間左右的建築。如果他寫「我從東邊接近杉林中細窄的小徑……」，我也會走上同一條小路，用相同的角度抬頭仰望他看過的屋頂。

「不單是90年，像是從幾百年前就立於相同的位置般，野趣的靜定」……這種語言的表達，使我感覺到自己的內心也自然地沉靜下來。

「啊，可以這樣寫啊」，我慢慢地一點一點模仿起他的寫法。我明白為了培養建築的感性，理解背景和歷史很重要。不久，我也開始能「自己看出書裡沒寫的東

西」。這是獨屬於我個人的感觸。經過那次的英國旅行，我開始用真誠無欺的語言寫下對建築的印象。

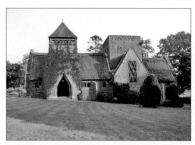

筆記和素描帶來的相遇

筆記的用處之一，是能成為和當地人溝通的工具。

為了在筆記上畫圖，於是坐了下來，結果人們聚到身邊。接著我為聚集而來的人們畫速寫畫像。這麼一來，會感覺到和

對方的距離突然拉近。有時候對方也會覺得奇妙，「這傢伙在幹麼呢」。那種時候，是和異鄉人做朋友的契機。

而旅途上，想對語言不通的人們說明「我走過這些地方」時，筆記也大有幫助。當然，不只是地名等名字，票券或車票，加上很多插圖的話，也很清楚易懂。

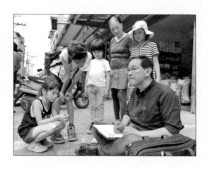

我的工具：旅程中少不了的夥伴們

在臺灣旅行時，我會隨身帶著這些夥伴們。

首先是筆記本。

對我來說，這是僅次於護照，第二重要的東西。我用的是A5的線裝筆記本。比起無線裝訂本更不會散掉，攤開筆記往下壓的時候，裝訂也不會跑掉。因為我想

在封面寫標題，所以喜歡貼有標題黃紙的筆記本。我只用「橫線」筆記本。墨水或畫具會不會滲漏或透到背面，也很重要，在碰到最佳夥伴前，我買過很多種類的筆記本，反覆嘗試了無數次。

原則上能在當下當場記筆記，是最理想的，不過也不是什麼都能直接寫在筆記上。探訪時，在公車上搖搖晃晃時，邊走邊記錄下剛買的東西的價錢時……這種時候，迷你的筆記本就很有幫助。可以從口袋裡馬上拿出來，我已經訓練出能在一秒內掏出筆記本的本事。

接下來是筆記用品。

基本上寫筆記時，我會用黑色水性顏料筆。油性的話，若忘記蓋筆蓋墨水會揮發，無法使用，而且墨水很可能會滲透到紙背。另一方面，即使是水性，如果是染料墨水，寫好後墨水可能會滴，或是畫上水彩畫筆時，有可能會滲。所以，水性的話，我比較喜歡顏料。

筆尖的粗細基本上是0.3mm。為了畫屋瓦或南京雨淋板的線條等細線，也會帶上0.05mm的筆。另外，為了加上重心的粗線，1.0mm的筆也是寶貝。

所以不需要鉛筆嗎？也並非如此。想要認真描繪建築的時候，因為透視圖法基準線要打草稿，B4鉛筆等柔軟的鉛筆非常方便。我會在0.5mm的自動鉛筆裡放進B的筆心。當然，橡皮擦一定要帶。螢光筆，是為了想讓日期更顯目塗上底色。當然，在資料畫底線的時候，螢光筆也很必要。

口紅膠在貼票卡或名片時使用。沒帶時真的很麻煩，所以忘了帶或用完的時候，曾經匆匆忙忙跑到店裡買。

用顏料筆做筆記的話，有時候會需要修改錯字。迷你尺寸的修正帶是很可靠的小工具。尺的話，與其用來測量長度，我好像更常拿來裁紙。

至於其他……我也推薦墊板夾。因為旅途中，不一定有適合的桌椅，如果沒有墊板夾的話，不能穩定地寫字跟畫線。即使在飛機經濟艙的狹窄桌椅空間，只要用上這個，馬上能讓機艙變身成舒適的辦公空間。

想要繪圖時，半透明的「影印用箋」很有幫助。描圖紙也可以。在已經有建築圖的情況、或是用在描摹觀光地圖，做成自己專屬地圖的狀況，可以用這種紙放在上面描圖。因為已經是方格紙了，要畫建築格局圖之類的時候，可以不需要工具直接描繪。

　　畫具的話，我會帶固狀水彩出門。差不多焦糖塊大小的水彩，用沾濕的畫筆溶化。底片盒最適合拿來做裝水的容器，但現在數位相機普及，漸漸地很難弄到底片盒了。

　　建築的實測工具比較特殊，像是捲尺、雷射測距計、IC錄音筆、頭燈、腰袋，以及鐵橇。不過，有時候機場的安全檢查會禁止帶進去，所以也曾經在旅途中購買。

　　以上是我的旅行筆記做法。但這終究是基於我個人的經驗和喜好，對別人來說，不一定是最適合的。

　　不過，如果你想要開始自己的旅行筆記，希望你可以參考這篇文章，創造出專屬於自己的筆記世界。●

參考文獻

《中文》

• 司馬遼太郎，2021，《台灣紀行》，臺北：大田。
• 吳昱瑩，2018，《圖解台灣日式住宅建築》，臺中：晨星出版。
• 李乾朗，2008，《臺灣建築史》，臺北：五南圖書出版股份有限公司。
• 李乾朗、俞怡萍，2018，《增訂版‧古蹟入門》，臺北：遠流出版。
• 辛永清，2012，《府城的美味時光：台南安閑園的飯桌》，臺北：聯經出版公司。
• 財團法人成大研究發展基金會，2017，《臺南老屋：臺南人文、歷史與空間的記憶》，臺南：臺南市政府文化局。
• 張倫，2018，《老街誌》，臺中：晨星出版。
• 傅朝卿，2009，《圖說台灣建築文遺產：日治時期篇》，臺北：台灣建築。
• 遠足地理百科編輯組，2018，《一看就懂古蹟建築（新裝珍藏版）》，新北：遠足文化。

《日文》

• 上水流久彦編，2022，《大日本帝国期の建築物が語る近代史：過去‧現在‧未来》，東京：勉誠出版。
• 王惠君、二村悟，2010，《図説　台湾都市物語 台北‧台中‧台南‧高雄 ふくろうの本》，東京：河出書房新社。
• 永山英樹譯，2020，《詳説台湾の歴史　台湾高校歴史教科書》，東京：雄山閣。譯自薛化元主編，2019，
 《高中歷史》，臺北：三民書局。
• 西川博美、中川理，2014，〈日本統治期の台湾の地方都市における亭仔脚の町並みの普及〉，《日本建築学会
 計画系論文集》79 巻／700 号。
• 赤松美和子、若松大祐編著，2022，《台湾を知るための72章》，東京：明石書店。
• 辛永勝、楊朝景，2018，《台湾レトロ建築案内》，東京：エクスナレッジ。
• 洪郁如，2021，《誰の日本時代 ジェンダー‧階層‧帝国の台湾史》，東京：法政大学出版局。
• 胎中千鶴，2020，《植民地台湾を語るということ：八田與一の「物語」を読み解く ブックレット"アジアを学ぼう"），
 東京：風響社。
• 栢木まどか，2021，〈台南末廣町店舗住宅にみる共同建築の計画的特徴〉，《2020 年度日本建築学会関東支部
 研究報告集 II》。
• 陳秀琍、姚嵐齡，2020，《ハヤシ百貨店：台南銀座のモダンな五階建てビル》，臺南：臺南市政府文化局。
• 陳柔縉、天野健太郎，2014，日本統治時代の台湾－写真とエピソードで綴る1895 ～ 1945，東京：PHP 研究所。
• 新井一二三，2019，《台湾物語─「麗しの島」の過去‧現在‧未来》，東京：筑摩書房。
• 鈴木博之，2009，《東京の地霊》，東京：筑摩書房。
• 関根謙、吉川龍生、佐髙春音、藤井敦子、山下紘嗣譯，2020，《わたしの青春、台湾》，東京：五月書房新社。
 譯自傅楡，2019，《我的青春，在台灣》，新北：衛城出版。
• 蔡龍保，2013，〈梅澤捨次郎の台湾での活躍〉，《NICHE》36号。

《web》

• みんなの台湾修学旅行ナビ，https://taiwan-shugakuryoko.jp/

國家圖書館出版品預行編目(CIP)資料

臺南日式建築紀行：地靈與現代主義的幸福同居/
渡邉義孝作；高彩雯譯. -- 初版. -- 新北市：鯨嶼文
化有限公司, 2022.04
　　208面；17×22公分. -- (Regard；001)

ISBN 978-626-95610-3-2(平裝)
1.CST: 建築 2.CST: 歷史性建築 3.CST: 臺南市

　923.33　111003831

Regard 001

臺南日式建築紀行——
地靈與現代主義的幸福同居

作者　渡邉義孝 Yoshitaka Watanabe
譯者　高彩雯
策劃編輯　高彩雯
特約編輯　簡淑媛
設計　平面室
副總編輯　Chienwei Wang
社長暨總編輯　湯皓全

讀書共和國集團社長　郭重興
發行人暨出版總監　曾大福
出版　鯨嶼文化有限公司
發行　遠足文化事業股份有限公司
地址　231新北市新店區民權路108-3號8樓
電話　(02) 22181417
傳真　(02) 86671065
電子信箱　service@bookrep.com.tw
客服專線　0800-221-029
法律顧問　華洋國際專利事務所 蘇文生律師
製版　瑞豐電腦製版印刷股份有限公司
印刷　和楹印刷有限公司
初版　2022年4月

定價 520元
ISBN 978-626-95610-3-2
EISBN 978-626-95610-4-9 (PDF) / 978-626-95610-5-6 (EPUB)